**역광의 여인,
비비안 마이어**

UNE FEMME EN CONTRE-JOUR

by Gaëlle JOSSE

ⓒ Les éditions Noir sur Blanc, Paris, 2019

Korean Translation Copyright ⓒ Mujintree Publishing Co. Ltd, 2022

All rights reserved.

This Korean edition was published by arrangement with Les editions
Noir sur Blanc (Paris) through Bestun Korea Agency Co., Seoul.

역광의 여인,
비비안 마이어

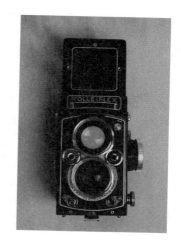

가엘 조스 지음
최정수 옮김

une
femme en
contre-jour
Vivian Maier

muʃintree
뮤진트리

차례

009 호숫가의 벤치

040 근원들의 시간

056 목숨을 건지다

068 프랑스에서, 행복의 한 조각

081 모든 것이 무너질 때

096 대면, 그리고 돌아옴

108 뉴욕, 견습의 시기

124 시카고, 다른 삶을 향해 주사위가 던져지다

145 붕괴 그리고 추락의 현기증

161 어둠이 내리다

170 책을 마치기 전에

184 옮긴이의 말

▪ 일러두기

- 이 책은 Gaëlle Josse의 《une femme en contre-jour》(Les éditions
 Noir sur Blanc, 2019)를 우리말로 옮긴 것이다.
- 본문 하단의 각주는 모두 옮긴이의 것이다.
- 단행본은 《 》, 잡지·단편·신문 등은 〈 〉로 표기했다.

아무것도 '아닌' 사람들에게

"소멸이 내가 반짝이는 방식이다."
― 필리프 자코테, 《종말이 우리를 환히 밝히기를》

호숫가의 벤치

2008년 12월, 시카고 로저스 파크

　12월 말의 하얀 하늘 아래, 얼어붙은 미시건 호수 위에서 은빛 갈매기와 오리 들이 시끄럽게 울어대며 공기를 가르고 있다. 늙은, 무척 늙은 여인이 눈으로 그 새들을 좇는다. 날씨가 추운데도, 여러 주 전부터 눈이 많이 내려 도시를 꼼짝 못 하게 옥죄고 있는데도 노파는 밖에 나왔다. 그리고 매일 그러듯 호수를 마주한 이 벤치에, 그녀의 벤치에 와서 앉았다. 너무 오래 앉아 있지는 않는다. 이렇게 추운 날에는 오랫동안 가만히 앉아 있

는 것이 불가능하다. 그녀의 상념이 얼어붙은 호수 위에서 물이 아직 얼지 않은 곳을 찾아 날아다니는 새들의 몸짓처럼 엉클어지고 흔들린다. 이 호수는 마치 바다처럼 넓다. 건너편 기슭이 보이지 않을 정도다. 정말 바다라면? 아마도 어떤 배들에 대한 기억이 덧없이 다시 떠오르겠지. 하지만 어떻게 알겠는가, 모든 것이 흔들리고 있으니 말이다.

이 장면은 그녀가 찍었을지도 모르는 사진과 비슷하다. 구도가 완벽하다. 벤치. 동면 속에 얼어붙은 채 벤치 양옆에서 차려 자세를 취한 헐벗은 나무 두 그루. 배경에는 호수의 소실선들. 그리고 벤치에 앉은 노파. 노파는 모양새 없는 외투를 걸치고, 닳아빠진 구두를 신고, 너무 많은 계절과 너무 많은 비에 해진 펠트 모자를 쓰고 있다. 그녀 옆에는 통조림통이 따인 채 놓여 있다. 이 장면은 마치 그녀를 위해 만들어진 것 같다, 흑백으로.

그녀는 이 사진을 찍지 않을 것이다. 그녀는 오래전

부터 더이상 사진을 찍지 않는다. 그 사진들은 어디에 있을까? 그리고 어떻게 되었을까? 지난 수십 년 동안 그녀가 매일같이 찍은 수천, 수만 장의 네거티브 필름들 말이다. 그녀는 그 사진들을 많이 보지 못했다. 그것들은 전부 그녀가 수년 전부터 보관료를 지불하지 못하는, 그녀가 주소조차 잊어버린 가구 창고 안 깊숙한 곳의 상자, 종이 서류함, 여행 가방 안에 잠들어 있다. 혹시 가구 창고에서 그것들을 전부 버렸을까? 팔았을까? 그런 건 이제 중요하지 않다. 그건 과거일 뿐이다. 몇몇 파편들로 흩어져 암흑으로 둘러싸인 흔들리는 기억의 바다 위를 떠다니다가 번쩍이는 등대 아래에서처럼 덧없이 타오르던 예전의 시간.

그녀의 마비되고 뻣뻣한 손가락들은 더이상 셔터를 누르지 못할 테고, 피곤한 눈은 더이상 초점을 맞추지 못할 것이며, 셔터는 더이상 프레이밍, 구도, 조명, 주제, 세부 등 사라지기 전에 붙잡아야 하는 완벽한 순간을 포착하지 못할 것이다.

늘 바깥을 돌아다니고 앞서가고 싶다는 욕구가 여전히 손상되지 않은 채 남아 있지만, 그녀는 지치고 위축되어 있다. 그녀가 여기서 산 지 50년이 넘었다. 그전에는 뉴욕에서 살았다. 매우 오래전의 일이다. 끊임없이 다시 돌아오는 추위, 겨울, 눈, 얼음, 하얀 하늘, 그리고 뜨거운 여름들.

그녀가 일어선다, 돌아갈 시간이다. 여기서 몇 분 거리, 도시 북쪽 교외 로저스 파크에 자리한 작은 아파트가 그녀를 기다리고 있다. 아파트는 거의 난방이 되지 않지만, 그래도 바깥보다는 안락할 것이다. 그녀는 차 또는 커피를 만들기 위해 물을 조금 끓일 것이고, 냄비 위로 양손을 뻗어 차가운 손을 녹일 것이다.

그녀는 호수 위 잿빛 새들의 춤을 계속 바라보다가, 눈을 들어 하얗고 차가운 빛을 쳐다본다. 오늘은 해가 나지 않았다. 하얀 낮. 추위 때문에 호흡하기가 힘들다. 숨을 쉴 때마다 폐 속으로 얼음 조각들이 비집고 들어

오는 것 같다. 그녀의 눈이 호수에서 헐벗은 나무들로, 호수 주변에 설치된 시설들로 미끄러진다. 건강을 위한 산책 코스와 운동기구, 색이 밝은 어린이용 놀이기구, 바닥에 고정된 피크닉 테이블과 나무 의자들. 오늘 아이들은 없다. 가끔 어린아이들이 그녀의 기억 속에 떠오른다. 그녀가 길거리에서, 시골에서 사진으로 담은 아이들, 그리고 그녀가 키운 모든 아이들이.

그녀가 몇 걸음 물러선다. 그리고 다시 호수를 바라본다, 이 얼어붙은 넓은 호수에서 아직도 뭔가를 해독해내야 하는 것처럼. 그녀는 발밑의 빙판을 보지 못했다. 그녀가 미끄러진다. 바닥에 머리를 부딪친다. 암전. 여기가 어디지? 이윽고 앰뷸런스의 사이렌 소리가 공기를 가르고, 굳건한 팔들이 그녀를 들것에 옮겨 싣는다. 그들이 안심시키는 말을 해주지만 그녀는 듣지 못한다. 괜찮을 겁니다, 부인, 괜찮을 거예요. 저희가 돌봐드릴 겁니다. 그녀가 의식을 되찾는다. 몸부림을 치고, 동요하고, 항의한다. 그녀는 그들이 자신을 집으로 보내주길

바란다. 나 다친 데 없어요, 정말이에요.

그녀가 눈으로 도움을 구한다. 저기 몇 걸음 떨어진 곳에 있는, 손과 손목이 타투로 뒤덮이고 콧수염과 턱수염을 길게 기른 뚱뚱한 남자, 그녀가 매일 마주치고 온갖 것에 대해, 아무것도 아닌 것에 대해, 날씨에 대해 그리고 가스비에 대해 함께 수다를 떤 그 남자. 그녀는 그를 부르고, 눈으로 그에게 애원한다. 나를 도와줘요, 제발 도와줘요, 이 사람들이 나를 실어가도록 내버려 두지 마요. 난 집으로 돌아가고 싶어요. 하지만 소용이 없다. 그는 잠시 그녀를 바라보다가 무기력하게 양손을 벌린다. 그는 그녀의 이름조차 알지 못한다. 그는 그녀를 다시 보지 못할 것이다.

요란한 사이렌 소리 속에 실려 가는 노파의 이름은 비비안 마이어다. 2월 1일이면 그녀는 83세가 된다. 여기서 그녀가 누구인지 아는 사람은 아무도 없다. 그녀는 그 구역의 친숙한 실루엣, 배경의 한 요소처럼 그 장소

의 일부로 보이는 실루엣 중 하나이다. 그리고 어느 날 그 실루엣은 더이상 거기에 존재하지 않을 것이다. 사람들은 그것을 알아차리고, 잠시 스스로에게 질문을 하고, 그런 다음 잊어버린다. 때때로 분별력을 조금 잃어버리는 외로운 노파. 가끔 괴상해 보이고, 무척 완고한 노파.

그녀에 대해 그나마 뭔가 말할 수 있는 사람은 존, 매튜 그리고 레인 겐스버그다. 노파는 이 삼형제를 17년 동안 보살폈다. 현재 그들이 그녀의 집세를 내주고 있다. 몇 년 전 무척이나 궁핍하고 비참한 상태에 처해 있는 그녀를 발견하고 그녀를 위해 그 아파트를 마련해주었다. 그렇다, 그들의 옛 보모가 쓰레기통을 뒤지며 살고 있었다.

그녀가 퇴원하자, 그들은 그녀가 아무 염려 하지 않고 회복에 전념할 수 있도록 요양원으로 데려간다. 그녀는 빙판에 넘어져서 머리에 충격을 받았고, 의사들은 알다시피 환자가 워낙 고령이어서 예후를 장담할 수 없

다고 했다. 우리는 최선을 다할 겁니다. 비비안은 4개월 동안 무력하고 흐릿한 상태로 의식과 무의식 사이를 방황한다. 그러면서 오랫동안 감겨온 한 인생의 실타래가 천천히 풀리고, 깊은 잠이 찾아오리라는 징후가 드러난다. 그렇게 2009년 4월 26일이 된다. 그녀는 봄을, 창문들 뒤에서 만개하는 녹음을 다시 보지 못할 것이다. 사진이 뿌예지고, 흐릿해진다. 해독할 수가 없다. 다 끝났다.

4월의 마지막 날들 혹은 5월 초의 며칠 동안, 맑고 화창했던 그 며칠 동안 사람들은 이제는 어엿한 젊은이가 된 그 삼형제가 여기서 멀지 않은 라빈스 숲에 와 있는 모습을 볼 수 있었다. 그 작은 숲은 황폐해졌다. 그러나 초목이 다시 뿌리를 내렸고, 매일 점점 더 뻗어 나가고 있다. 추위는 물러갔고, 만물이 바야흐로 생명을 향해 나아가는 때이다. 낙엽들의 양탄자 아래에서 꽃들이 비집고 올라오고, 새싹이 움튼다. 헐벗은 나뭇가지들은 아직은 여리여리한 연초록의 옷을 입었다. 그들은 이곳에 대한 행복한 추억을 갖고 있다. 그들이 어렸을 때 보모

는 그들을 자주 이곳에 데려와 놀게 했다. 산딸기를 따기도 했다. 언젠가 그녀가 이 숲에 소풍 와서 그들의 사진을 찍었다는 것을 그들은 알지 못한다. 흔들린 그 필름 속에서 그들은 모두 행복해 보인다. 삶이 단순하게 흘러가던 나날의, 아무것도 묻지 않던 나날의 행복이다.

그 추억이 있는 바로 이곳에, 그들은 예전 보모의 유골을 뿌리러 왔다. 그들은 말이 별로 없다. 잠시 후 그들은 돌아간다. 이어진 며칠 동안 그들은 함께 장례 보고서를 작성한다. 얼마 전 세상을 떠난 한 여인의 초상을 몇 줄로 요약하고 그녀가 그들에게 어떤 존재였는지 말하는 감동적인 글을 〈시카고 트리뷴〉에 게재한다. 그녀는 그들에게 제2의 엄마였다. 이야기는 그렇게 끝났다.

이후 운명의 장난이 본격적으로 펼쳐진다. 바이올린 소리도, 금관악기나 심벌즈 소리도 없었다. 격렬한 폭풍

우도 가벼운 눈보라도 없었다. 컴퓨터 모니터 뒤에서 조용한 움직임이 있었을 뿐이다. 며칠 뒤 젊은 부동산 중개인 존 말루프가 자기 사무실에서 구글에 비비안 마이어라는 이름을 입력했다. 주사위를 던지듯 승리의 숫자가 나오기를 바라며, 그러나 정말로 그러리라 믿지는 않으면서. 얼마 전 그가 우연히 발견한 이름이었다. 사진, 밀착 인화지, 현상하지 않은 필름, 네거티브 필름과 종이들이 뒤죽박죽으로 쌓여 있는 상자들 속 어느 봉투 위에 연필로 가느다랗게 쓰인 이름 하나. 그는 2년 전인 2007년에 열린 경매에서 400달러를 내고 그 상자들을 손에 넣었다.

낙찰받은 그 물건은 얼마나 실망스러웠던가! 그는 그 상자들 속에서 자신이 찾는 것을 발견하지 못했다. 시카고의 국제적이고 독특한 이 구역에 관해 그가 쓰려고 계획하고 있는 책의 삽화로 사용할 만한, 포티지 파크의 모습이 담긴 사진과 오래된 엽서들이 필요했다. 최근 몇 년 동안 부동산 경기가 침체해서 존 말루프는 한가한

시간이 많았고, 소규모의 지역 역사 협회 회장을 맡아 활동하면서 그 계획을 구상했다. 하지만 그가 손에 넣은 사진들은 아무짝에도 쓸모가 없을 것 같았다. 그는 화가 나서 상자들을 다시 닫아버렸다. 괜히 400달러만 날린 것이다.

그래도 그는 이따금씩 상자 하나를 열고 네거티브 필름 몇 장을 꺼내 바닥에 펼쳐놓고는 그 한가운데에 앉아 있곤 했다. 무한한 흑백의 원무圓舞. 얼굴들의 바다. 어떤 사진들은 그의 호기심을 끌기도 했다. 어쩌면 줄곧 그의 뇌리에서 떠나지 않았는지도 모른다. 그 많은 얼굴들, 삶의 순간들, 가깝게 느껴지는 미지의 인물들. 거기에는 놀라운 인간미가 감돌았고, 촬영 솜씨도 확실히 뛰어났다. 아무리 미숙하고 사진에 문외한인 사람이라도 그 밀도, 힘, 전체를 아우르는 일관성을 마주하면 사로잡힐 수밖에 없다. 삶에 놓인 이 시선을 통해 도시의 움직임 속에서, 도시의 밀집된 소재 속에서 그 모든 이야기가 네거티브 필름으로 베일을 벗었다. 끔찍하고, 다정

호숫가의 벤치

하고, 익살스럽고, 색다른 진실. 운명을 드러내 주는 거의 아무것도 아닌 것.

셀 수 없이 많고 기묘한 자화상 사진들에서 보이는 그녀의 얼굴은 언제나 같다. 때때로 사진에는 그녀의 그림자, 그녀의 눈, 그녀의 모자만 담기기도 한다. 혹은 보물찾기 놀이처럼 예기치 않은 앵글 속에서 그녀를 찾아야 한다. 혹은 거울들 속에서 그녀의 얼굴이 무한히 증식하기도 한다. 튀어나온 광대뼈, 이마를 돋보이게 하는 챙 없는 납작한 모자로 고정한 짧은 머리칼, 윤곽이 뚜렷한 입술, 조금 처진 눈꺼풀. 진지하고 주의 깊은 눈길을 한, 아파트나 상점의 거울 속에, 진열창 속에, 백미러나 타이어 덮개나 문손잡이 속에 포착되고 분할되는 라이트모티프 같은 얼굴이다. 망을 보거나 뭔가를 추격하는 듯한 인상을 결코 주지 않는 침착하고 내향적인 눈길. 자잘한 꽃무늬 블라우스를 입었어도 무성無性으로 느껴지는, 그 견고하고 탄탄하고 간소한 실루엣. 미소, 애교, 보석 치장 같은 것은 없다. 이미지의 장場 속에서

행해지는 일에 대한 극도의 주목만이 있을 뿐이다.

그 자신의 고백에 따르면, 존 말루프는 사진에 대해
아무것도 알지 못한다. 그는 자신이 문외한이라고 주장
한다. 확실히 직관적이다. 그 잡동사니 속의 모든 것을
어떻게 실감하겠는가? 그 작업물을 만든 사람에 관한
그 어떤 정보도 없었다. 그야말로 아무것도. 혹시 그 여
자일까? 어떻게 알겠는가? 그는 경매장에 문의했고, 경
매장에서는 모호한 답변을 했다, 그 물건들은 가난하고
몸이 아픈 어느 노파의 것인데, 그 노파는 그 물건 문제
로 성가신 일을 겪기를 원치 않는다고. 그러니 당신 뜻
대로 하라고.

25세의 젊은 사업가 존 말루프는 갸름한 얼굴의 거
의 대부분을 차지하는 지나치게 큰 안경을 끼고 있어서
마치 대학생처럼 보인다. 그는 자기가 수중에 넣은 것
이 대체 무엇인지 알고 싶었다. 그는 이 시대의 청년이
었고, 인터넷을 통해 최초의 답변들을 얻어낸다. 사람들

의 의견을 구하기 위해, 그 사진들의 실질적 가치에 관한 의견을 얻기 위해 소셜 네트워크에 질문을 올렸다. 몇 달에 걸쳐, 온라인 사진 공유 커뮤니티 사이트 플리커Flickr에 순진하고 서툰 질문들을 곁들여 200여 점의 네거티브 필름을 포스팅했다. 이 작업물이 정말로 흥미로운 것인지 혹은 그저 평범한 것인지 누군가 말해주지 않을까? 최초의 포스팅들이 사이트에 올라가자 곧바로 반응들이 나왔다. 능변. 열광.

그 네거티브 필름들은 확실히 비범했다. 모두가 동의했다. 사람들은 그것들을 구매하겠다고, 공유해줘서 고맙다고 했다. 그 네거티브 필름들에 대해 더 알고 싶어 했다. 누구의 것인지, 이 예술가를 만나볼 수 있는지, 전시회가 예정되어 있는지. 이후 말루프는 네거티브 필름 몇 장을 이베이에 양도하게 된다. 투자금을 회수하고 싶어서였다. 그러나 결국 자신이 진귀한 작품을 보유하고 있음을 깨닫게 된다. 아마도 독특한 작품들을. 미술 교수라는 한 네티즌이 메시지를 보내 이 특별한 작업물에 관해 그의 주의를 환기했다. 그러나 그 수천 장의 사

진, 수천 장의 필름, 수천 장의 밀착 인화지, 그 모든 것 속에서 어떻게 갈피를 잡는단 말인가. 힌트가 전혀, 정말이지 아무것도 없었다. 이 작업물의 출처가 어디인지, 작가가 누구인지 알려주는 아주 작은 지표조차 없었다. 어떻게 해야 할까? 그는 어떻게 행동해야 한단 말인가?

상자 속의 서류 더미를 여러 번 열람하면서 그는 어느 봉투 위에 쓰인 간신히 해독되는 이름 하나를 발견했다. 최초의 단서, 그의 로제타 스톤이었다. 비비안 마이어. 다른 단서는 없었다. 그때가 2009년 5월 초순이었다. 컴퓨터 모니터에 멍한 눈길을 던지며 그는 벌써 검색 결과가 두려웠다. 아무 결과도 없었다.

그러니 그날 검색 결과가 하나 떴을 때 그의 심장이 얼마나 빠르게 뛰었는지 상상할 수 있겠는가? 검색 결과는 딱 하나였다. 〈시카고 트리뷴〉 사이트에 게재된, 겐스버그 형제가 작성한 장례 보고서. 비비안 마이어라는 여성은 며칠 전 세상을 떠난 사람이었다. 그렇다면

실마리는 여기서 멈추는 걸까? 그녀는 어떤 사람이었을까? 보모였다! 어린아이들을 돌보는 가정부 말이다! 아귀가 들어맞지 않는 전개 같았다. 잘못된 실마리일까. 뭔가 실수가 있었거나 동명이인이거나. 대체 어떤 연관성이 있을까? 그녀는 누구일까? 어머니, 아내, 자매, 딸, 여자 친구, 혹은 그저 어느 날 중요하지 않은 일로 별 이유 없이 봉투 위에 그 이름이 적힌 걸까? 아니면 사진가 자신의 이름일까?

사망 기사는 그녀가 사진에 관한 활동을 했음을 암시하고 있었지만, 모든 것이 일어날 법한 일이 아니었다. 작가가 그런 사람이라면 다른 사진, 단순한 소일거리로 애정의 발로에서 추억을 위해 찍은, 미화된 평범한 가족사진이라야 했다. 존 말루프로서는 잃을 것이 아무것도 없었다. 그는 부고를 작성한 사람들의 이름을 적어두었다. 그리고 그들의 전화번호를 알아냈다. 전화를 걸었다. 안녕하세요, 제가 비비안 마이어라는 여성분이 찍은 네거티브 필름 수십만 장을 가지고 있습니다. 당신이 그분을 알고 계신 것 같은데요. 좀 만나뵐 수 있을까요?

말루프는 자신이 발견한 것을 그들에게 보여주고, 정황을 파악하려고 애쓴다. 경악. 충격. 분명 비비안 마이어가 그 모든 사진을 찍은 작가였다. 삼형제는 기억했다. 그녀는 카메라를 한시도 손에서 놓지 않았고 숨 쉬듯이 사진을 찍었다. 마치 자신의 생명이 그것에 달린 것처럼. 일종의 제3의 눈, 혹은 방패 같았다. 혹은 둘 다일 수도. 그들은 그중 몇몇 사진들을 본 적이 있었다. 그렇다, 기념일에, 이런저런 소소한 이벤트 때 찍은 가족 사진들이었다. 이따금 그녀는 그런 사진들을 그들에게 보여주거나 선물로 주었다. 하지만 그 이상은 아니었다. 틀림없이 훌륭한 사진들이었다. 하지만 그것들을 가지고 천재적인 사진가 운운하기에는…. 다른 면에서 그녀가 할 수 있었던 것에 대해 그들은 전혀 아는 바가 없었다. 아시다시피 그녀는 너무도 비밀스러웠습니다. 조금 이상하기도 했고요. 무던한 성격이 아니었어요. 마지막 몇 년 동안엔 정신에 좀 문제가 생기기도 했습니다. 하지만 우리는 그녀를 정말로 사랑했어요.

존 말루프는 확신을 갖게 되었다. 관용적인 표현으로 말하자면, 보물을 발견한, *찾아낸* 것이다. 비로소 이야기가 시작된다. 존 말루프가 실제로 비비안 마이어를 *찾아낸다.* 사진적 차원에서 그녀를 드러낸다. 천재적 예술가의 탄생과 부활. 수수께끼의 탄생. 그는 비비안 마이어의 작품을 주목받게 하기 위해, 그녀의 작품을 알리고 인정받게 하기 위해 자신의 시간과 에너지, 돈을 아끼지 않을 것이다.

말루프는 자신이 수탁자임을, 특별한 어떤 것의 소유자임을 깨달았다. 운명이 그에게 한 편의 동화를, 아름다운 이야기를, 그가 열심히 쓰고 *성공 스토리*로 변모시킬 진짜 *스토리*를 선사한 것이다. 그는 비비안 마이어의 작품을 알리고 인정받게 하기 위해 시간과 에너지, 돈을 아끼지 않을 것이다. 심지어 작가 자신도 한 번도 선보인 적 없는 그 모든 비범한 사진들을 세상에 소개하다니, 얼마나 떨리고 흥분되는 일인가! 계획이 거창했다. 그 수천 장의 사진들을, 그 네거티브 필름들을 추려내고

분류해야 했다. 밀착 인화지들을 조사하고, 모든 필름을 현상해야 했다. 사진들을 선별하고, 확대할 사이즈를 선택하고, 사진들의 퀄리티에 신경 쓰고, 더 좋은 사진들을 골라 액자에 넣어야 했다.

그러는 사이, 존 말루프는 직감 혹은 신중함에 의해 비비안 마이어의 작업물들이 보관된 가구 창고에서 찾을 수 있는 것들을 전부 사들였고, 2007년 경매 때 비비안 마이어의 사진을 낙찰받은 다른 구매자들도 찾아내 그들의 낙찰품을 다시 사들였다. 제프리 골드스타인이라는 사람도 2010년에 그 구매자들 중 한 명을 찾아내 1만 6000장의 네거티브 필름과 1000장의 인화물, 1500장의 컬러 슬라이드 필름, 225개의 필름 롤 그리고 30개의 16밀리 필름을 손에 넣는다. 그는 그것들을 존 말루프에게 양도하기를 거부하고, 그리하여 존 말루프는 매우 유감스럽게도 비비안 마이어의 작품 전체를 소유할 수 없게 된다. 골드스타인도 그 나름대로 인터넷 사이트에서 필름과 앨범 등 비비안 마이어의 작품들을 활용하려고 애쓴다.

비비안 마이어는 존 말루프의 라자로였지만, 그의 비비안 마이어 부활 계획은 벽에 부딪히게 된다. *와우! 어메이징! 공유해줘서 고마워요! 오섬!* 같은 네티즌들의 자발적인 열광을 기대했지만 실제 반응은 그것과는 거리가 멀었다. 뉴욕의 대형 미술관들, 뉴욕현대미술관 MoMA, 미술 갤러리들, 런던의 테이트 모던 미술관과 사진계 전체가 협력을 거절했다. 그들은 관심이 없었다. 위험을 무릅쓰려 하지 않았고 호기심도 없었다. 극도의 논쟁만 있었을 뿐이다. 형식적이고 틀에 박힌 답변들이 왔다.

그들은 작가 본인에 의해 선별되거나 유효성을 확인받지 못한 인화물들은 아무런 가치가 없으며 작품으로 구성될 수도 없다고 존 말루프에게 설명했다. 게다가 비비안 마이어 자신이 현상한 사진들의 품질은 보잘것없었다. 존 말루프는 그동안 전혀 알지 못하던 게임의 규칙을 깨달았다. 성가시지만 실제적인 방법 말이다. 관계자들은 그가 불안해하고 끈질기게 굴 거라고, 문과 창

문을 두드리고, 온갖 초인종을 다 누를 거라고 상상했다. 그 젊은 부동산 중개인은 불청객으로, 생태계 교란자로, 재단이 잘못된 정장에 진흙투성이의 신발을 신고 마치 시골 출신 사촌처럼 사진계에 등장한 것이다. 그는 그 바닥의 은밀한 코드와는 거리가 멀었다. 비비안 마이어의 출현은 그들에게 당황스러웠다. 이미 세상을 떠난 여자의 비밀들로 무엇을 한단 말인가? 그녀 자신의 삶조차 전혀 알려지지 않은 마당에 말이다. 그림자들의 연극이고 파악하기 힘든 왕국일 뿐이었다…. 현기증이 났다.

사람들은 직업윤리를 내세우며 다른 논거로 그에게 반박하기도 했다. 해당 예술가가 이미 사망해 그의 의향을 전혀 모르는 상태에서 예술적 자료, 즉 작품을 사후에 구성하는 것에 대해 어떻게 생각해야 하는가? 마땅히 제기할 수 있는 질문이었다. 그렇게 말루프는 어린아이들을 돌보던 무명의 보모에 불과했던 여자가 찍은 수 킬로그램의 네거티브 필름과 사진 들로는 그들과 동류가 될 수 없고 앞으로도 결코 그렇게 될 수 없음을

거만한 태도로 그에게 이해시키려는 사람들을 마주한
다.

　그러나 존 말루프는 끈질기게 노력한다. 미지의 여인
비비안 마이어는 핵심이, 그의 인생의 주춧돌이 된다.
그의 머릿속에서 결코 떠나지 않는 여인. 사람들은 그녀
를 알지도 못하면서, 그가 수중에 가지고 있는 그 황금
앞에서 샐쭉한 표정을 짓지 않는가? 참으로 안타까운
일이었다. 그는 보증 없이, 공식적인 코스를 밟지 않고
일을 진행한다. 최고 전문가들의 도움을 받아 품질 높은
인화물을 출력하고, 이베이에 네거티브 필름을 팔아 번
돈으로 일부 자금을 충당해 시카고 문화센터에서 전시
회를 연다. 그는 보기 좋게 강타를 날리고 싶었고 그럴
수 있다고 믿었다. 마치 도박꾼처럼 이번 한 판에 모든
것을 걸었다. 운명의 여신은 용감한 자에게 미소를 보낸
다고들 하니까.
　그 전시회는 엄청난 성공을 거두었고, 그 여파가 즉
각 전 세계로 퍼져 나갔다. 미디어의 열광도 전염병처럼

번져갔다. 말루프는 열심히 그런 움직임을 마주하고 함께했다. 그의 작은 예배당이 성당, 대성당이 되었다! 그는 계보학자 세 명을 고용하고, 인터넷 사이트를 만들고, 서적들을 출판했다. 작품의 출처를 찾아 시간을 거슬러 올라갔다. 그리고 증인들을, 그녀의 옛 고용주들과 그녀가 예전에 키운 아이들을 찾아내게 된다. 그는 비비안이 살던 흔적을 찾아 프랑스의 샹소르로 떠난다. 오트잘프 주州에 있는 그 지역은 그녀 외가의 본거지였고, 그는 거기서 그녀의 사촌들을 만나고 그녀가 거기서 찍은 네거티브 필름 한 세트를 그 마을에 기증한다. 그런 다음 찰리 시스켈Charlie Siskel과 함께 다큐멘터리 영화 〈비비안 마이어를 찾아서Finding Vivian Maier〉를 공동 제작한다. 그는 이 다큐멘터리 영화의 전반적 연출을 맡았다. 예리한 감각과 열정으로 그녀의 참으로 놀랍고 상상을 초월하는 스토리를 이야기했다.

상자에 들어 있던 옷가지, 신발, 모자, 이런저런 문서와 서류, 오래된 카메라 등 비비안의 유품들도 정리해야

호숫가의 벤치

했다. 35밀리 컬러 사진들을 현상하고 8밀리와 16밀리 필름들도 현상해야 했다. 그녀가 녹음한 카세트테이프들도 들어야 했다. 할 일이 어마어마하게 많았다. 그것은 풍부하고 매혹적인 세계로 들어가는 일이었다. 사라진 대륙 아틀란티스가 다시 솟아오르고 있었다. 그것은 비비안 마이어의 인격에 조금씩 다가가는 일, 그녀가 가졌던 소망과 욕구에 대해 아무것도 알려주지 않는 친밀함 속으로 들어가는 일이었다. 또한 그것은 상반되고 혼란을 일으키는 증거들을 드러나게 하는 일이기도 했다. 한 사람의 인생 속으로 들어간다는 것은 암흑을 휘젓고, 그림자들을 흐트러뜨리고, 유령들을 소환하는 일이다. 허공에 질문을 하고, 잃어버린 메아리들에 귀 기울이는 일이다.

성공은 가까이에 있었다. 무無에서 추출된 비비안 마이어라는 존재에, 그리고 서스펜스·웃음·전율을 자아내는 할리우드 유명 시나리오 작가의 머릿속에서 나온 것 같은 믿기 힘든 이야기에 전 세계가 열광했다. 그녀

의 삶이 어두웠던 만큼이나 그녀의 사후 노출은 찬란하게 반짝였다. 사람들은 힘과 정확함이 흘러넘치고 순간적으로 포착한 사진 속 인생들을 향한 공감이 휘감겨도는 놀라운 작품세계를 발견했다. 비비안 마이어의 작품은 과감함과 날카로운 사회의식 또한 돋보였다.

인종차별이 절정에 달하던 1950년대에 비비안 마이어는 흑인, 히스패닉계 사람들의 사진을 찍었다. 소외된 사람들, 주변인들, 버려진 사람들, 상처 입은 사람들, 부서진 사람들의 사진을. 그리고 작품으로 충분히 인정받을 만한, 셀 수 없이 많은 그 자화상 사진들에 대해서는 뭐라고 말해야 할까? 그녀는 당혹스러운 존재-부재 속에서 육체 혹은 얼굴의 파편들을 드러내며 자신의 모습을 보여주었다. 프레임 안 그리고 어긋나고 중심에서 벗어난 프레임 밖이, 그녀 자신의 존재에 대한 은유처럼, 주제의 해체와 소멸을 만들어낸다. 자신의 정체성을 재확인하는 것과 같은, 무에 대한 보잘것없는 저항이다.

이후 그녀의 사진들은 이견 없이 인정을 받는다. 비

비안 마이어를 무시한다는 건 이제 불가능한 일이다. 사진에 의해 허가된 작은 세상, 자신의 신조들 속에서 너무도 주저하다 침전되어버린 그 세상은 자신이 멋진 모험에서 첫걸음을 그르쳤음을 알고 있었다. 그 세상은 외따로 떨어져서 머무를 생각이 없었고, 빠른 속도로 출발한 영광의 기차에 서둘러 뛰어올랐다. 이런 유의 이야기는 얼마 지나지 않아 또 생겨나는 이야기가 아니다. 사람들은 이 독특한 작품 앞에서 흥분하고 다양한 분석과 해설 들을 내놓는다. 그녀의 작품에는 모든 것이 담겨 있어요, 사진가 메리 엘렌 마크Mary Ellen Mark는 현학적인 어조로 단언한다…. 물론 그녀는 살아생전에 전시회를 열었어도 성공했을 겁니다, 또 다른 전문가도 태연하게 단언한다. 학술적인 논평을 하고 싶어서 마이크나 카메라를 찾아 헤매는 사람들도 많다. 물론이다. 그렇다. 이제 모든 것이 얼마나 단순해 보이는가.

사람들은 비비안 마이어를 윌리 로니스[1], 헬렌 레빗[2], 다이앤 아버스[3], 리젯 모델[4], 로베르 두아노Robert Doisneau, 카르티에브레송Cartier-Bresson과 비교한다. 자동

차 안에 살면서 경찰의 행보에 촉각을 곤두세우고 뉴욕의 범죄 장면, 사건 사고 장면에 집착했던 사진가 위지 Weegee와 비교하기도 한다. 사람들은 마이어의 '흔들린' 사진에, 마치 꿈속처럼 어둠을 배경으로 밝은색의 가볍고 부드러운 야회복을 몸에 걸친 젊은 여인의 뒷모습에 경탄한다. 뛰어난 기술로 만든 혁신적인 네거티브 필름이다. 마이어의 사진작품들은 연출된 사진, 스튜디오에서의 작업, 교묘한 조명을 통해 주제를 이상화해서 표현하고 범접할 수 없는 우상으로 변모시킨 아르쿠르 스튜디오[5]의 초상 사진 기법의 대척점에 있다.

1) Willy Ronis(1910~2009), 프랑스의 사진가. 평범한 일상의 모습을 시적 이미지로 사진에 담아 사진을 기록을 위한 도구가 아닌 예술로 발전시켰다는 평가를 받는다. 코닥 최고상(1947), 베니스 비엔날레 금상(1957)을 수상했다.

2) Helen Levitt(1913~2009), 미국의 사진가. 뉴욕에서 태어나 뉴욕에서 죽었으며 오로지 뉴욕만 카메라에 담았던 거리 사진가이다. 가난한 사람들과 아프리카 이주민들, 도시 뒷골목과 그늘진 사람들에게 관심이 많았다.

3) Diane Arbus(1923~1971), 난쟁이·거인·장애인·동성애자 등의 모습을 주로 사진으로 남겨 '금기를 깬 예술가' '외톨이들의 사진가'로 불린다. 스탠리 큐브릭 감독의 영화 〈샤이닝〉에 영감을 주기도 했다.

4) Lisette Model(1906~1983), 미국의 사진가. 유리창에 비친 사람들의 이미지를 찍는 등 인간의 존재의식을 새로운 각도에서 포착했다. 1967년 미국 잡지사진가 협회 명예회원으로 추대되었다.

비비안 마이어의 사진에는 지저분한 거리, 얼룩이 있고 찢긴 더러운 옷들이 등장한다. 구멍 난 신발과 도랑에서 노는 아이들이 등장한다. 지친 여자들과 세속적인 남자들이 등장한다. 두아노풍의 부드러운 노스탤지어는 전혀 없고, 학교 의자에 앉은 꿈꾸는 아이들이 등장한다. 앞에서, 정면에서 포착한, 전혀 미화하지 않은 현실이 그 속에 담겨 있다.

비비안 마이어는 위대한 동인 그룹에 들어가고, 거리 사진가들의 판테온에 한 자리를 차지한다. 그녀만이 가진 색다르고 독특한 어떤 것으로 그들의 작업, 그들의 재능의 통합을 실현하기라도 한 것처럼. 그녀가 사진을 찍던 1950~1960년대에 그런 장르의 사진은 선구적 분야였다. 예기치 못한 사건들, 더 나아가 위험에 맞닥뜨릴 가능성을 무릅쓰고 공공장소에 나서는 여성들은 별

5) 1934년 언론인 라크루아 형제가 프랑스 파리에 설립한 사진 스튜디오. 스타일이 확고한 흑백사진 기법과 연출한 인물 사진으로 유명하다. 주로 할리우드 유명 스타와 프랑스 저명인사들의 프로필 사진을 많이 작업했다.

로 없었다. 비비안은 그런 상황에 대한 질문을 스스로에게 제기하지 않았다. 그냥 교전에 나섰다. 두려움 없이. 그녀는 거리를 잘 알고 있었다. 그녀는 난폭한 사람들, 사납고 학대받은 존재들, 닫힌 지평선들, 때때로 은총이 관통한 상처받은 어린 시절을 보여주었다. 비참함이 그곳의 포석 위에 웅크려 잠을 자고 있다. 생명력과 움직임이 가득한 도시에서 인간은 그것의 영토다.

우리가 온갖 이야기들을 좋아하듯이, 수수께끼나 부서진 운명들 앞에서 전율하듯이, 마이어 미스터리는 끊임없이 우리에게 질문을 제기한다. 존재의 풀리지 않는 비밀, 사진이라는 매체를 통한 행동, 그 행동만이 삶에 의미를 부여해주고 아마도 절망에서 구원해주었을 한 여자의 끔찍한 고독. 연약하면서도 까다로운 에고로 끊임없이 남들의 칭찬, 경탄, 눈길을 추구하는 오늘날, 요즘 시대의 우리로서는 상상할 수 없는 것이다. 사람들의 눈길을 받고 인정받고 사랑받으려는 우리 말이다. 열정, 욕망, 이득, 쾌락, 무 앞에서 만족할 줄 모르는 우리

의 요란한 행진.

거기에는 우리의 이해력을 초월하는 뭔가가 있으며, 우리 시대의 척도로 볼 때 그것은 거의 자연의 이치를 벗어나는 것처럼 보인다. 누가 나에게 시베리아 횡단 열차에 올라탄 맹목적인 사진가, 밤 사진, 강렬하고 비통한 아름다움이 담긴 사진만 찍는 이 사진가에 관해 이야기했겠는가?

비비안 마이어의 인생과 작품은 '왜'라는 의문을 끊임없이 제기하고, 우리는 어떤 해답을 개괄적으로 그려내려고 애쓰며 그 의문을 단조로운 목소리로 무한히 중얼거릴 수 있을 뿐이다.

이 미스터리는 그대로 남을 것이다. 그것이 각자의 모순들로, 각자의 상처들로 하루하루를 보내는 사람들의 존재의 비밀을 특별한 방식으로 건드리기 때문이다. 그리고 이 미스터리는 전설을 만들어낸다. 우리는 우리의 이해력에서 벗어나는 것에 의미를 부여해야 하기 때문이다.

자유롭고 대담하고 삶의 광경들이 가득한, 그리고 겸손하면서도 당당한 이 작품들을 만들어낸 여인은 도대체 어떤 사람이었을까? 정점에 달한 감수성과 깊이를 알 수 없는 생경한 방식 뒤에, 기묘함과 지나치게 품이 넓은 옷들 뒤에 고독이 숨겨져 있다. 유모라는 사회적 조건과 두려움 가득했던 가정사가 초래한 유폐된 삶을 초월하는 힘.

　　그녀의 아낌 없는 시선은 소외된 사람들, 아무도 원하지 않는 사람들, 가진 것이 아무것도 없고 간신히 삶을 꾸려가는 사람들을 향한 비범하고도 혼란스러운 공감을 통해 기적들을 양산했다. 그녀는 그들에게 자신의 유일한 재산을, 자신의 보물을, 시선을 선물했다. 그러나 지금은 그녀 인생의 근원들로 거슬러 올라갈 때이다.

근원들의 시간

1926년 2월 1일 한겨울의 뉴욕에서 비비안이, 요정의 이름으로 불릴 그 아이가 태어나기까지는 꿈들이, 출발들이 필요했을 것이다. 대양이, 배들이 필요했을 것이다. 그러나 그 시절 비비안은 요정들로부터 선물을 거의 받지 못한다. 눈雪이 그 도시를 거대한 체스판으로 변모시켰다. 검은색과 흰색으로. 둘째 아이 비비안을 낳을 무렵 그녀의 부모는, 정보들이 상충하긴 하지만, 맨해튼 북동부 76번가 혹은 56번가 근처, 정면이 붉은 벽돌로 되어 있고 지그재그 모양의 철제 계단이 달린 건물에 살았다.

이상한 부부였다. 그렇다, 마리아 조소Maria Jaussaud와 찰스 마이어Charles Maier는 이상한 부부였다. 결혼한 지 몇 년 되지도 않았는데 벌써 불화와 알코올 중독으로 지쳐버린, 폭력과 경제적 어려움으로 망가진 부부. 같은 해에 미국에서는 마릴린 먼로, 존 콜트레인, 마일스 데이비스, 멜 브룩스[6], 하퍼 리[7] 등 장차 전설이 될 인물들이 탄생했다….

그러나 우리는 꿈과 배들에 관해 이야기하고 있다. 몇 년 전으로 돌아가자. 12년 전으로. 1914년 6월, 장 조레스가 암살되고 1차 세계대전이 선포되기 몇 주 전, 비비안의 어머니 마리아 조소는 프랑스 오트잘프 주의 골짜기, 자신이 살던 목동들의 마을 생쥘리앵앙상소르를 떠나 뉴욕으로 가는 배를 탄다. 어머니 외제니에게 가기

[6] Mel Brooks(1926~), 미국의 영화배우. 과장된 코미디, 부조리함을 표현하는 탁월한 감각, 슬랩스틱 유머와 패러디 연기로 유명하다.

[7] Harper Lee(1926~2016), 미국의 소설가. 앨라배마의 소도시를 배경으로 인종차별의 부당성을 그려낸 《앵무새 죽이기》(1960)로 큰 반향을 불러일으켰으며, 퓰리처 상, 자유의 메달을 수상했다.

위해서였다. 당시 마리아는 열일곱 살이었고, 자신이 보잘것없는 것을 손에 넣기 위해서도 지나치게 힘겨운 노력을 해야 하는 고향 땅을 등지고 새로운 땅으로 가고 있음을 잘 알고 있었다.

외제니 조소가 그녀를 기다리고 있었다. 외제니는 요리사였고, 미국의 부유한 가정들에서 일했다. 철도, 건축, 설탕이나 석유 사업으로 큰돈을 번 집안들이었다. 스트라우스 가문, 밴더빌트 가문, 에머슨 가문, 게일 가문, 디킨슨 가문 등 신문 경제면에 이름이 오르내리고, 그들이 긴 드레스에 다이아몬드로 치장하고, 턱시도를 입고 저녁 만찬, 연회, 극장의 개막 공연, 자선 공연에 참석했다는 소식이 사교면에 보도되는 가문들이었다. 메트로폴리탄 오페라 극장 앞에서 입에 시가를 물고 추운 듯 어깨에 모피 망토를 두른 아리따운 여성을 팔로 부축하며 금색 단추가 달린 제복을 입은 기사가 운전하는 자동차에서 내리는 사람들.

마침내 마리아는 자기 어머니를 만나게 된다. 그러나

이 순간 잠시 문지방에서 멈추고, 마리아의 어머니 외제니의 사연을 알아보기 위해 모녀의 이 포옹의 순간 훨씬 더 전으로 거슬러 올라가 보자. 파란만장한 인생역정을 거친 이들 여성 3대의 엇갈림을 파악하고 그녀들 사이에 일어난 사건들을 통해 그녀들을 제대로 이해하려면 그럴 필요가 있다.

외제니는 세 살 난 딸 마리아를 자신의 친언니인 마리플로랑틴과 이웃 수녀원의 수녀들에게 맡기고, 가족 농장을 떠나 미국으로 가는 배를 탔다.

미국, 한 가족의 역사, 한 마을의 역사. 1901년에 비비안의 외할머니 외제니는 스무 살이었고, 도망을 쳤다. '사고'로, 원치 않은 임신으로 태어난 딸 마리아를 버린 채. 미지근한 곳간에서 혹은 잎사귀가 무성하고 서늘한 나무 아래에서 농장 청년 니콜라 바유와 저지른 불장난으로 인한 임신이었다. 니콜라는 아이를 책임지기를 거부했다. 그 시절 젊은 아가씨가 함부로 남자에게 '몸을 맡기고' 그 결과로 임신을 한다는 것은 절대적 비극이었

다. 마리아는 당시 사람들이 말하던 대로 미혼모에게서 태어난 사생아였다. 영원히 붉은 낙인을 찍는 이런 말을, 불명예를, 밀라디의 어깨 위 백합꽃 문신[8]을, 그리고 그녀를 따라다니는 수치를 피하려면 외제니는 대양을 건너야 했다.

외제니는 자신이 살던 골짜기를, 보르가르 집안의 세습지를, 벽이 두껍고 좁다란 창문들이 나 있으며 연기로 시커메진 깊은 굴뚝이 있는 돌집을, 그곳의 산을, 가축 무리를 다시는 보지 못한다. 수확철의 광경도, 여름이 되어 자연에서 온갖 초록 식물이 폭발하는 모습도 보지 못한다. 그곳을 영원히 떠난 것이다.

외제니는 고향의 골짜기에 살던 다른 아가씨들과 함께 떠난다. 그 아가씨들 역시 대서양 건너편에서 자신

8) 밀라디는 알렉상드르 뒤마의 소설 《삼총사》의 등장인물이며, 백합꽃 문신은 죄인을 뜻하는 낙인이다.

의 운을 시험해보려 했다. 당시 많은 사람이 그랬듯이, 외제니의 고향 마을에 사는 250명의 주민은 힘들게 일하고 적게 얻는 데 만족하며 살았다. 그곳을 떠난 사람들은 남아 있는 많은 사람의 가슴속에 희망의 씨를 뿌렸다. 그랬다, 바다 건너 다른 곳에 다른 삶이 존재했다. 그리고 그 삶을 손에 쥐는 것은 오로지 그들의 마음에 달려 있었다. 고향을 떠나온 아가씨들은 코네티컷 주에 정착한 프랑스인들의 작은 공동체로 갔다. 그 공동체에서는 교대로 상부상조가 이루어졌다. 어떤 사람은 숙소를 제공하고, 어떤 사람은 음식을 주고, 어떤 사람은 조언을 해주고, 어떤 사람은 일자리를 소개해주고, 어떤 사람은 초급 영어, 그곳에서 해야 할 행동 방식, 별난 것들, 피해야 할 것들을 가르쳐주었다. 약간의 돈을 빌려주는 사람도 있었다.

새로 도착하는 사람들을 맞아주는 이 공동체에 외제니와 같은 골짜기 마을 출신이며 사춘기 때 그곳에 온 잔 베르트랑이라는 여자가 있었다. 그녀는 유명인사 혹은 그 비슷한 존재였다. 잔 베르트랑은 재능 있는 사진

가였던 것 같다. 〈보스턴 글로브〉가 1902년 8월 23일 자의 한 면을 그녀에게 할애한 것을 보면 말이다. 베르트랑은 공장 노동자로 일하다가 그 지역 사진가의 조수가 되었는데, 얼마 지나지 않아 재능으로 그 사진가를 능가하기에 이르렀다. 그녀가 일한 사진 스튜디오는 대성황을 이루었다. 사람들이 몰려와 서로 사진을 찍으려고 떼밀 정도였다. 이상화된 자신의 모습을 간직할 수 있다면 무엇을 주지 못하겠는가? 잔 베르트랑, 그리고 그녀의 아름다운 얼굴에 감돌던 우수 어린 호의. 그녀를 통해 모든 일이 시작될 것이다.

외제니는 미국에 도착하자마자 빠르게 적응했다. 자신이 갈 길을 설계하고, 그 설계를 이뤄내기 위해 주도적으로 노력했다. 그녀가 일한 집 사람들은 그녀를 높이 평가했다. 그녀가 믿음직스럽고 빈틈이 없고 사려 깊고 신중하다고 말했다. 그녀의 손에서 매일 마법이, 사람들이 숭배하는 프랑스 요리가, 절대적인 호사가, 이미 모든 것을 소유하고 있지만 즐기지 않을 수 없는 것이 생

겨났다. 블랑케트 퐁당트[9], 폭신한 부셰 아 라 렌[10], 공기처럼 가벼운 비스퀴 드 사부아[11]를 흰 장갑을 낀 하인들이 기다란 은접시에 담아, 창밖으로 센트럴 파크가 내다보이는 혹은 총안과 망루가 있고 오래된 고딕 양식 성처럼 생긴 저택의 식당 안 주인들의 식탁으로 조용히 가져갔다.

외제니는 마리아를 맞아들였다. 비로소 딸을 만났다. 외제니의 고용주가 마리아의 여행 비용을 대주었다. 수많은 하인이 벽을 따라 그림자처럼 미끄러져 다니고 임무를 마치면 곧장 자취를 감추는 명문가에서나 할 수 있는 자비로운 행동이었다. 그 거대한 저택 깊숙한 곳에 있는 하녀방에서 이루어진, 도망친 어머니와 오래전 버림받았던 딸의 재회는 어땠을까? 그들은 서로에게 미지의 존재였다. 그때까지 그들의 이야기는 편지와 엽서,

9) 송아지, 새끼 양 등의 고기로 만든 스튜.
10) 페이스트리 반죽 안에 잘게 썬 재료를 채워 구운 따뜻한 애피타이저.
11) 거품 낸 달걀흰자를 넉넉히 넣어 만든 스펀지 케이크.

위임장으로 간간이 채워진 14년간의 부재로 요약될 뿐
이었다. 아마 첫영성체 사진도 보냈을 것이다. 풀 먹인
하얀 베일을 머리에 쓰고 밀랍 화관으로 고정했으며 한
손에는 미사 경본을 든, 마치 웨딩드레스 같은 옷을 두
른 굳은 표정의 사춘기 소녀의 사진 말이다. 그리고 외
제니는 그 사진에서 자신이 품에 꼭 안아준 후 친언니
에게 맡겼던 세 살배기 어린아이의 이목구비를 찾아보
려고 애썼을 것이다.

외제니는 자신이 일하는 집의 재봉사로 일하도록 딸
아이를 설득하려 했다. 그 아이는 그들에게 그만한 빚을
졌으니 말이다. 네가 여기 와 있는 건 그분들 덕분이야,
알겠니? 그러나 별 성과가 없었다. 여기까지 와서 고향
에서와 똑같은 속박을 받으며 산다면 그 길었던 여행이
다 무슨 소용이란 말인가? 소녀는 독립을 꿈꾸었다. 갇
혀 살고 싶지 않았다. 그녀는 대서양을 건너왔고, 두 대
륙 사이에는 정지된 시간이 있었다. 입문의 시간, 자유
를 향한 첫걸음의 시간이. 삶을, 뉴욕을, 그 도시의 약속

들을, 그 도시의 빛을 발견해야 했다. 소란스러운 길거리, 영화관과 핫도그 장수들을 발견해야 했다. 깜짝 놀랄 만한 고층 빌딩들을 보고 얼떨떨해져야 했다. 5번가를 지나가는 여자들의 아름다운 치장 앞에서 몽상에 잠겨야 했고, 브루클린 다리의 붉은 아치들을 건너야 했고, 반짝이는 바다에 떠 있는 수많은 배들 위에서 걸음을 멈춰야 했다.

마리아는 수선할 세탁물이 담긴 바구니와 손질할 드레스 또는 외투 위로 하루 종일 몸을 숙이고 사는 것이 그다지 내키지 않았다. 어머니는 그녀가 무기력하고 게으르고 은혜를 모른다고 생각했다. 제멋대로라고. 하지만 그런 건 아무래도 상관없었다. 그 도시가 그녀를 부르고 있었다. 마리아는 빠르게 어머니와 거리를 두었다. 모자를 눈 위까지 푹 눌러쓰고, 입술에 루주를 조금 바르고, 눈에 마스카라를 칠했다. 미국은 그녀의 것이었다. 주방, 주방 뒷방, 옷방 따위는 꺼져버리라지! 허리가 끊어져라 아프고 손가락이 저리도록, 희미한 전등 밑에서

눈이 빠지도록 일하는 것 따위는 썩 꺼지라지! 그녀가 어머니로부터 얻을 교훈이나 세상의 이치 같은 것은 없었다! 어머니는 실질적으로 그녀를 포기하지 않았는가?

이후 마리아의 발걸음은 찰스 마이어의 발걸음과 교차한다. 행복한 만남들이 있었다. 그리고 다른 것들도. '인생을 다시 살 수 있다면' 마리아가 그날의 놀이에서 그의 이름을 지우고 싶어 했을 거라는 데 나는 내기를 걸 수 있다. 하지만 이민자의 자식이고 그들 자신도 이민자인 그 두 남녀에게 새로운 시작은 곧 미래에 대한 약속이었다. 행복, 자유, 도시, 새로운 삶. 모든 것이 신선한 발견이고 도취였다. 그녀가 고향 마을의 골짜기를 떠나온 건 얼마나 잘한 일인가! 그 옹색하고 쩨쩨하고 고된 인생들! 마리아는 흥분했다. 모든 것이 빠르게 오갔다. 마음들이, 몸들이. 금지, 의심쩍어하는 눈길, 악의에 찬 사람들은 더이상 보이지 않았다. 오직 앞으로의 삶을 상상하고, 자신이 살아갈 날들이 어떤 것이 될지 혼자서 결정할 수 있다는 취기를 느낄 뿐이었다. 아직은

꿈꾸어야 할 때였다.

마리아가 어느 신문사에 보낸 광고문이 있다. 마리아
는 하녀 일자리를 찾으려 했다. 광고문 아래쪽에 명시된
주소는 당시 비스킷 공장에서 기술자로 일하던 찰스의
주소다. 찰스 또한 아이였다. 아메리칸 드림을 가진 아
이. 그의 마음에도 배 한 척이 있었다. 늙은 유럽이 젊은
미국을 건축했다. 유럽이 미국에 근육을, 에너지와 재능
을 보내주었다. 사람들은 보복하려는 욕망을 가지고, 성
공에 대한 갈망을 가지고, 더 나은 삶을 살고자 하는 맹
렬한 열정을 뱃속에 품고 미국에 도착했다. 그리고 그
배腹는 비어 있는 경우가 무척 많았다. 사람들은 여행
가방 두 개와 노동력을 가지고 배에서 내렸다. 그들은
행운을 믿었다. 그러나 현실은 그들이 지닌 환상과 반드
시 비슷하지는 않았다. 그들은 이를 악물었다.

마이어Maier 가족은 1905년에 엘리스 아일랜드에 도
착했다. 유럽 전체에서 미국으로의 이주가 물밀듯 쇄도

근원들의 시간

하던 시절이었다. 빌헬름과 마리아 폰 마이어von Mayer 혹은 폰 메이어von Meyer는 아이들, 맏딸 알마와 둘째 찰스를 데리고 배에서 내렸다. 만灣 어귀에서 자유의 여신상의 높이 들어올린 팔을 보았을 때, 찰스의 나이는 열세 살이었다. 가족의 꿈이 구현되려는 참이었다. 그들은 오스트리아-헝가리 제국, 오늘날에는 슬로바키아 영토인 모도르 마을을 뒤로하고 떠나왔다. 가족 상점인 푸줏간과 매우 가까운 곳에 위치한, 화장 회반죽으로 치장하고 화려한 둥근 천장을 갖춘 거실이 있고 금빛 목재로 된 둥근 형태의 비더마이어 양식[12] 가구를 들여놓은 아름다운 저택을 버리고 왔다. 찰스의 아버지 빌헬름에게는 열 명의 형제자매가 있었다. 그들과 불화가 있었을까? 생활 공간이 부족했을까? 진실이 무엇인지는 알 수 없다. 아마 그 가족 상점에서 얻는 수익만으로는 많은 식구를 먹여 살릴 수 없었던 것 같다. 그리고 그 소귀족 집안의 이름에 붙은 소사小辭[13]가 빵을 많이 얻는 능력

12) 19세기 중엽에 유행한 간소하고 실용적인 가구 양식.

과 상응하는 것은 아니었다. 그러니 미래를 개척해야 했고, 다른 곳에서, 사람들 말에 따르면 모든 것이 가능하다고들 하는 그곳에서 개척을 시작해야 했다.

여행용 트렁크 몇 개를 준비했다. 소사 칭호는 미국에 도착하자마자 허드슨 강에 던져질 것이다. 통역사들이 엘리스 아일랜드로 몰려들었다. 허비할 시간이 없었다. 글자 몇 개가 대단한 변화를 불러오지는 않을 것이다. '폰 마이어von Mayer'는 '마이어Maier'가 된다. 그들은 어퍼이스트사이드 76번가 근처에 정착한다. 그 부근에, 세인트 피터 루터교 소교구에 독일·오스트리아·헝가리 공동체가 모여 있었다. 그 시절에는 이민자들이 그 도시의 지형을 그려나갔다. 이탈리아, 아일랜드, 러시아, 폴란드 구역들이 눈에 보이지 않지만 매우 명확한 경계들로 구분되어 있었다. 찰스 마이어는 견습생으로 일을 시작했고 기술자 자격증을 땄다. 유망한 타이틀, 그토록

13) 유럽 귀족들의 이름에 붙던 'von'이나 'de' 같은 단어.

갈망해온 꿈에 다가가게 해주고 운명의 카드를 다시 치게 해주고 다른 삶을 벼려내는 꿈에 거의 도달할 수 있게 해주는 증서였다.

찰스의 누나 알마는 미국에 도착하고 얼마 되지 않아 자립했다. 처음에는 결혼을 통해, 그 후에는 역시 이민 와서 의류업 분야에서 훌륭한 성과를 내고 있는 러시아 출신 유대인들과의 결합을 통해서였다. 알마는 빠르게 친정 식구들과 멀어져 다른 세상으로 휘말려 들어갔다. 사람은 손 닿는 곳에 지나가는 운명의 수레바퀴에 붙들리는 법이다.

찰스와 마리아는 1919년 5월에 결혼했다. 세인트 피터 교회에서 혼인 서약을 했다. 하지만 증인이 목사의 부인과 교회 수위 단 두 명뿐이었던 이 결혼을 어떻게 생각해야 할까? 부케도, 포옹도, 남몰래 훔치는 눈물도, 축복하며 던져주는 쌀알도 없었다. 양쪽 집안 사람 중이 결혼에 기뻐하는 사람은 분명 아무도 없었다. 신혼부

부는 양가 가족의 축복 없이 살아갈 터였다.

그리고 마리아의 거짓말, 오랫동안 이어진 일련의 거짓말 중 최초의 거짓말들에 대해 어떻게 생각해야 할까? 단순히 새로운 삶의 주춧돌을 놓는 순간 체면치레를 하고 싶다는 갈망 때문이었을까? 그때 그녀가 거짓말을 했으니 말이다. 그녀는 상상 속의 아버지 니콜라조소라는 인물을 꾸며냄으로써 자신이 사생아라는 사실을 감추었고, 어머니 외제니에게는 다른 성姓, 외할머니의 성 펠레그린을 갖다 붙였다. 그곳에는 그녀를 아는 사람이 아무도 없었다. 그녀는 자신이 새로워지기를 바랐다. 미국은 그녀에게 회복된 순결의 가능성을 선물해주었다. 수치심을 지워줄 지우개처럼 새로운 삶. 여기서도 호적에서 마리아의 출생에 관한 고통스러운 기록을 읽지 않는다는 것은 불가능하지만 말이다. 그녀는 비극의 열매, 장애물이었다. 그러나 5월이고 장미의 달이었다. 그날 맨해튼의 날씨는 화창했고, 신부들이 다 그렇듯이 그녀는 아름다웠다.

목숨을 건지다

　각자의 공동체 바깥에서, 그리고 가족들의 의견을 무시하고 자유롭게 서로를 선택한 젊은 신혼부부 앞에 행복한 나날이 열릴 수도 있었다. 양쪽 가족들은 그 결혼식에 참석하는 것이 바람직하지 않다고 판단했지만 말이다. 행복이 약속되어 있었다 해도 그것은 매우 짧게 지속되었다. 마리아는 임신을 했고, 찰스는 음식을 만들지 않고 살림을 나 몰라라 하는 아내에게 화를 냈다. 여기저기 널브러져 있는 빈 유리잔들, 더러운 침대 시트, 때가 얼룩진 세면대, 그런 것이 뭐 그리 문제인가? 마리아는 신경 쓰지 않았다. 삶은 다른 곳에 있는 것 같았다.

양쪽 모두 서로에 대한 비난이 늘어갔다. 돈이 부족했고, 술은 가까이에 있었다. 폭력도.

찰스도 자신의 기질을 드러냈다. 그는 침울하고 위험한 인물이었다. 본가 가족들도 그를 경계하고 그에게서 거리를 두었다. 그의 예측할 수 없는 격분, 고함과 주먹질을 두려워했다. 그들은 그가 고집이 세고 무례하다고 말했다. 그의 누나 알마가 불난 집의 창문에서 뛰어내리듯 서둘러 결혼을 선택해 후다닥 가족의 품을 떠난 것도 그의 잘못 때문이라는 소문도 있었다.

1920년 3월 3일, 이런 어두운 분위기에서 부부의 첫 아이가 태어난다. 그 아이의 이름은 칼Karl, 아버지처럼 찰스, 혹은 칼Carl이었을까? 이 가정에는 부유하는 정체성이 있었고, 비비안은 그것을 피하지 못할 터였다. 처음에 찰스는 가톨릭교회에서 세례를 받았다. 외할머니 외제니가 세례식에 참석했다. 그 자리에 젊은 부부와 함께한 사람은 오직 외제니 한 사람뿐이었을 것이다.

거짓말은 또 있었다. 하얀 레이스 천에 감싸인 채 세

례대 앞에서 울어대던 갓난아기는 교회 명부에 사생아로 기록되었다…. 모든 것으로 미루어볼 때 아기 아버지가 이 세례식을 마땅치 않게 여겼던 듯하다. 이때로부터 두 달 반 뒤 아기가 루터 교회에서, 이번에는 마이어 가족이 빠짐없이 참석한 가운데 두 번째 세례를 받았으니 말이다. 이후 아기는 칼 윌리엄 마이어 주니어Karl William Maier Jr.라는 이름을 갖게 되었다. 조소 가족에게는 여전히 찰스라는 이름으로 불리게 된다. 이것은 정체성의 혼란 아닌가?

부부의 상황은 날이 갈수록 나빠졌다. 오랜 시간에 걸쳐 추락이 이어졌다. 쾅 소리 내며 문을 닫았고, 욕설이 난무했고, 싸운 뒤에는 화해가 이어졌다. 시작도 끝도 분간할 수 없는 끔찍한 악순환이었다. 찰스는 술을 퍼마셨고, 경마장에 가서 시간을 보냈다. 생활비를 경마에 걸었으며, 걸핏하면 화를 냈다. 마리아는 남편이 가족에게 해야 할 재정지원을 이행하도록 법원에 도움을 요청했다. 찰스의 어머니 마리아 하우저 마이어는 이들

부부가 역경을 겪게 된 책임이 아들에게 있다고 보았다. 그 캄캄한 터널 안에도 희미한 빛은 있었다. 양쪽 할머니들이었다. 마리아와 외제니는 수많은 고난을 겪어온 이민자 세대의 우정과 연대감으로 연결되어 있었다. 그들은 가족을 뒤흔드는 횡풍에 협력해서 맞섰고, 무익한 싸움 같은 것은 봐주지 않았다. 그랬다, 그들은 놀랄 만한 통찰력으로 각자의 자식과 거리를 두었다. 그러나 손주들인 칼과 비비안의 불행을 완화할 수만 있다면 무슨 일이든 마다하지 않았다. 그들 각자의 몸에서 출생한 부부가 단죄라도 받은 것 같았다. 미국이 그들에게 준 혜택보다 그들이 미국에 지불해야 할 대가가 더 큰 듯했다. 그러나 헛수고였다. 그들의 손자 칼Carl 또는 칼Karl 혹은 찰스는 다섯 살이 되기 전 부모의 품을 떠나 헥셔 어린이 재단에 맡겨졌다. 우리는 미국 사회복지 시스템의 결정 앞에 무기력하게 무너져내렸을 그들의 모습을 상상해볼 수 있다.

그러는 사이 마리아와 찰스 부부는 결별에서 드라마

로, 맹렬한 싸움에서 짧은 소강상태로 이행하며 둘째 아이가 태어나기를 기다리고 있었다. 바로 이런 상태에서 1926년 2월 1일에 비비안 도로시 마이어Vivian Dorothy Maier가 태어났다. 아기 엄마 마리아에게는 또 한 번 거짓말을 해야 할 사건이었다. 이번에 마리아는 마리 조소 쥐스탱Marie Jaussaud Justin이라는 새로운 이름을 만들어냈다. 나타났다가 비누 거품처럼 사그라진 이 이름은 어디서 온 것일까? 아무도 말할 수 없을 것이다. 그것은 마리아 마이어가 가진 설명할 수 없는 환상의 산물이었다. 거짓말, 일관성 없음, 현실 거부가 의문을 제기하고 회피 혹은 다른 삶에 대한 욕구를 불러일으켰다. 불만스러운 현실을 개작하게 했다. 현실을 만회하고 버젓해 보이도록 만드는 데는 단어 하나로 충분했을 것이다.

기이하다, 너무도 기이하다, 그 비밀들 말이다. 조소-마이어 가정에는 숨김과 다양한 정체성이 편재한다. 이런 유산이 비비안에게 깊은 흔적을 남기게 된다.

아이는 가톨릭 의식에 따라 세례를 받았고, 프랑스식인 비비안Viviane, 도로테Dorothée, 테레즈Thérese라는 이름들을 받았다. 이번에 아이 아빠는 루터교식 예식을 요구하지 않았다. 그의 관심은 다른 데, 경마에서 유리한 결과를 내줄 순종 말에 가 있었다. 확실히 그것이 그의 머릿속을 더 많이 차지했다. 그는 배당금, 경마 기수의 조끼, 수상자 명부와 핸디캡을 꿈꾸었고, 가정은 멀게 느껴 가능한 한 피해 있으려 했다. 비비안의 오빠 칼이 여동생을 세례대 위에 올려놓는다. 아마도 그들 남매는 이때 처음이자 마지막으로 서로 가까이 있었을 것이다. 비비안의 출생 후 부부가 이사했을 때, 서튼 플레이스의 새 아파트에는 세 사람뿐이었다. 여러 절차, 다양한 약속, 눈물바람과 엄숙한 약속 끝에 결국 법원은 친조부모가 칼을 키우게 했다. 짧게 유지된 승리였다.

돌이킬 수 없는 상황에는 때때로 마침표가 필요하다. 그들 부부는, 이렇게 말해도 될지 모르지만, 1927년에 완전히 헤어졌다. 마리아는 딸 비비안이 자신의 아들

을 빼앗아간 마이어 가족과 가까이 지내지 못하도록 노력을 기울였다. 딸아이까지 그들에게 넘겨준다는 건 말도 안 될 일이었다. 그녀는 친정어머니인 프랑스 요리사 외제니에게로 방향을 튼다. 외제니는 코니 아일랜드의 회전목마만큼이나 뒤죽박죽이고 소란스러운 이 이야기 속에서 죽을 때까지 딸과 손녀의 물질적 정신적 지주이자 사랑과 안심을 주는 유일한 사람이 된다. 비비안 마이어가 찍은 수만 장의 사진 속에는 나이 든 여자, 아기, 어린아이 그리고 유모차가 수없이 등장한다. 그런데 자기 어머니를 찍은 사진은 몇 장밖에 없고 아버지를 찍은 사진은 한 장도 없다는 사실을 알면 놀라게 된다. 보상 차원의 작품 활동이었을까.

우리는 1930년 뉴욕의 자치구 중 한 곳인 브롱크스에서 마리아와 그녀의 딸 비비안을 다시 만난다. 뉴욕 북쪽에 위치한 그곳은 평판이 좋지 않은 곳 중 하나로 향후 수십 년간 아프리카계 미국인 공동체의 대부분이 모이게 되는 곳이다. 집값이 비싼 맨해튼과 그곳의 아름다

운 구역 센트럴 파크에서도 그리 멀지 않다. 힘을 다해 살아남아야 했다. 그들 모녀는 기꺼이 도우려는 손길이 있는 곳으로 갔다. 외제니의 친구가 모녀를 자기 집에서 지내게 해주었다. 바로 잔 베르트랑이다.

잔 베르트랑은 얼마 전 보스턴 언론의 인정을 받은 뛰어난 사진가였다. 바다 저쪽에서, 그들을 이곳으로 이끌고 온 세월과 삶 저쪽에서, 오트잘프의 생쥘리앵 마을에서 잔과 외제니는 어린 시절과 사춘기를 공유했다. 되찾은 눈길, 몸짓, 혹은 말 한마디가 그녀들 사이에 세상 전체를 다시 솟아오르게 해주었다. 그녀들의 뿌리를 이루는 세상. 그녀들이 공유했고 도망쳐온 세상.

잔은 마리아와 비비안 모녀를 너그럽게 맞아주었다. 잔도 혼외 관계에서 얻은 아들이 있었다. 아이 아버지가 세상을 떠나자 잔은 그 아이를 가난과 사회적 질시로부터 보호하려고 아버지 가족에 입양시켰다. 그보다 더 지독한 희생을 상상할 수 있는가? 과거에 그녀도 어느 아

름다운 영혼이 자신에게 너그러운 행동을 베풀어주기를 바랐을 것이다. 이 여성들의 운명 사이에는 당황스러운 평행이론이 존재한다. 외제니는 당시 사람들이 사생아라고 부른 딸을 버려두고 떠나왔고, 잔도 비슷한 비극을 겪었다. 이런 비슷한 비밀, 비슷한 상처보다 두 여인의 삶을 더 밀접하게 연결해주는 요인은 없었을 것이다.

우리는 비비안의 사진가적 재능의 토대가 된 이 시절에 주목해야 한다. 이 시기에서 아직 아무것도 읽히지 않는다 해도 말이다. 이 시기에 사진, 카메라, 사진 촬영에 대한 친숙함이 자리를 잡은 듯하다. 당시 세 살배기 아이였던 비비안에게가 아니라, 비록 초보적이긴 했지만 사진에 대한 지식을 소유하고 있었고 우리가 발견한 그녀가 찍은 몇 장의 사진들로 미루어볼 때 카메라 조작법을 알고 있었던 것 같은 비비안의 엄마 마리아에게 말이다. 그 시대에, 하물며 너무도 평범한 그 계층에서 그건 그리 흔한 일은 아니었다. 나중에 비비안은 인생에서 여러 번 이 근원으로 돌아오게 된다. 그리고 아마도

이렇게 생각하는 것이 타당할 텐데, 잔 베르트랑은 비비안의 선도자, 롤 모델, 멘토였을 것이다. 자유로운 여성, 자신의 예술로 생활을 영위하고 자신의 예술을 벗 삼아 살아가는 예술가. 무의식의 지층 속에 숨겨진 롤 모델일까? 이 시기에 분명 불행의 일시적 소강상태가, 어머니의 신랄한 세계에 대비되는 행복한 부주제副主題가 있었을 것이다.

1930년대에 미국은 가혹한 현실 속에 부대끼고 있었다. 대공황 시대였다. 1929년 10월 검은 목요일부터 월 스트리트의 금융시장이 폭락했으며, 뚜렷한 도미노 효과로 파산, 실직, 궁핍, 기아, 자살, 집단이주가 이어졌다. 미국은 어둠 속으로 빠져들었다. 증권, 은행, 화폐에 위기가 찾아오고 불행의 음산한 행렬이 이어졌다. 더이상 일자리가 없었다. 실직한 사람이 수백만 명에 달했다. 파산한 가정들이 길바닥에 나앉고, 어린아이들은 제대로 먹지 못했다. 비비안의 엄마 마리아는 특별한 기술이 없고 열심히 일하려는 태도조차 보여준 적 없지만,

목숨을 건지다

언제까지나 잔 베르트랑과 외제니의 부양을 받으며 살 수는 없었다. 특히 외제니는 급료의 대부분을 딸과 손주들을 먹여 살리는 데 쏟아붓고 있었다.

현실을 인정해야 했다. 미국은 더이상 그들에게 줄 것이 없었다. 얼마 전까지만 해도 황금으로 보이던 것이 납으로 변했다. 그들 앞에는 퇴각이 남아 있었다. 그들이 피해서 도망쳐왔고 잊고 싶었던 모든 것. 프랑스. 고향 마을의 골짜기. 모태. 쓰라린 귀향. 1932년, 비비안과 그녀의 엄마 마리아는 뉴욕에서 배를 타고 반대 방향으로 대서양을 건넌다. 비비안의 나이 여섯 살이었다. 인생에서 가장 끔찍했던 기억들을 뒤로하고 떠나면서 마리아 조소 마이어는 미국에서 보낸 세월을 말소해버릴 수 있을 거라 믿었다. 그녀는 오랫동안 아들을 돌보지 못했으며, 헤어진 전 남편은 공포심만 불러일으켜서 다시는 만나지 않을 생각이었다. 어머니 외제니와는 사이가 좋지 않지만 어쩔 수 없이 의지해서 살아왔다. 아메리칸 드림은 지속되는 악몽일 뿐이었다. 운명의 장난.

유일한 희망의 빛은 그녀가 18년 전에 버리고 떠나온 프랑스 시골의 그 험한 땅으로부터 오고 있었다. 그 모든 체념, 그 모든 망가진 꿈들로 그녀가 처했던 전반적인 곤경을 측정할 수 있다.

프랑스에서,
행복의 한 조각

여자는 딸아이의 손을 잡고 르아브르 혹은 셰르부르에서 내린 다음, 기차를 타고 가프[14]까지 달려가 샹소르에 도착했다. 끝없이 긴 그 여정 내내 자신이 그렇게 패주하게 된 과정을 곰곰이 따져보았다. 귀향에서는 씁쓸한 패배의 맛이 났다.

생쥘리앵에, 고향 마을의 푸른 골짜기에 돌아와서는 살 곳을 마련하고, 삶을 재건하고, 좌표를 찾고, 관계를

14) 프랑스 남동부 오트알프 주의 주도州都.

다시 맺어야 했다. 연이어 곤경을 겪었지만 괜찮아 보여야 했다. 오직 자신의 존재만으로 좌절된 꿈을, 어긋난 야망들을 인정해야 했다. 거창했던 희망들의 종말이었다. 상상해보건대 그녀는 등 뒤에서 비웃는 소리를 들었을 것이다. 그런 지경에 다다른다는 것은 꽤나 힘든 일이었다…. 이제는 자존심도 없어졌다….

친척들이 자비를 베풀어 가난한 그들을 거두어주었으니, 많든 적든 생활비를 벌어야 했다. 마리아와 비비안은 보르가르 집안의 세습지에, 외제니의 언니인 마리 플로랑틴의 땅에 정착했다. 마리아가 어렸을 때 아메리카로 떠나기까지 키워준 바로 그 이모였다. 마리아는 머릿속에 악몽이 가득한 채 빈손으로 돌아왔다.

거기서, 치안이 불안한 브롱크스의 옹색한 아파트에서 멀리 떨어져, 공장의 연기와 겨울의 습기에서 멀리 떨어져 비비안은 새로운 삶을 발견했다. 그곳 사람들은 비비안을 아메리카 여자애라고 불렀다. 그녀는 학교에

갔고, 프랑스어를 배웠고, 많은 사촌과 친척 아저씨 아주머니들을 만났다. 들판에서, 길가에서 그리고 마을 광장에서 놀았다.

어머니를 눈물바람 하게 하고 절망하게 하는 비명, 다툼, 폭력적인 사건들로부터 멀어져, 아마도 거기서 처음으로 어린 시절을 발견했을 것이다. 나막신을 신고 미사를 위한 주일용 복장에 검은 앞치마를 두르는 다른 아이들과 달리, 비비안은 마리아가 찍은 몇몇 사진들에서 알 수 있듯이 공들여 만든 밝은 색상의 원피스를 입었다. 마리아는 귀국용 여행 가방 안에 카메라를 넣어 왔다. 난파 속에서도 그녀는 할 수 있는 대로 체면을 차리려고 신경을 썼다.

그곳 사람들은 비비안이 명랑하고 쾌활하고 사교성이 있다고 했다. 말괄량이 같은 면이 조금 있고, 바깥에서 활동하는 것을 무척 좋아하며, 등산과 산책을 즐겼다고 한다. 몇 장 되지 않는 그녀의 어린 시절 사진 중 하나에서, 우리는 모자가 드리운 그늘에 얼굴이 가려진 엄마 옆에

있는 그녀의 모습을 볼 수 있다. 사촌 혹은 친척이 마리아의 카메라로 그 사진을 찍은 듯하다. 비비안은 주의 깊은 표정으로, 조금 뾰로통한 혹은 의심쩍어하는 표정으로 렌즈를 바라보고 있다. 근엄한 아이의 표정.

이 외에도 놀라운 사건들이 있다. 뜻밖의 사건이, 반전이. 비비안은 외할아버지를 만났다. 외제니의 연인. 적어도 그녀의 애인이었지만, 결혼식 전에 여자가 '몸을 허락'했고 결혼 예복을 잠글 수 없게 되었을 때 그곳에서 그리고 다른 곳들에서 다들 그렇게 하듯이 그 여자와 결혼해 상황을 '정리'하기를 거부했던 니콜라 바유 말이다. 그 남자가 마침내 마리아를 자기 딸로 인정하고 받아들였다. 이 갑작스러운 행동의 이유에 대해 우리는 아무것도 알 수 없을 것이다. 때늦은, 매우 때늦은 후회 때문이었을까? 아니면 매우 불안정한 삶을 살아온 그 남자 역시 미국에 가서 여러 해를 보낸 뒤 마을에 돌아와 반대의 뭔가를 바라게 된 걸까? 이때 마리아의 나이 서른여섯 살이었다. 마침내 그녀에게 아버지가 생겼

다. 그러나 지나간 시간을 되돌릴 수는 없었다.

세상에 영원한 건 없다는 걸 우리는 알고 있다. 프랑스에 도착하고 2년 뒤인 1934년에 이들 모녀는 보르가르를 떠나게 된다. 마리플로랑틴에게 인생의 남자가 생긴 것이다. 그 커플은 마리아 모녀와 같은 공간에서 친밀하게 살기를 원치 않았다. 혹은 함께 산다는 것이 너무 힘들어졌다. 거기서도 마리아는 뉴욕에서보다 더 많이 일하지는 않았다. 이곳저곳에서 아이 몇 명을 돌보았고, 어머니 외제니가 보내주는 우편환을 기다렸다. 몇 년이 흐른 뒤 자기도 아이들 돌보는 일을 하기로 결정하면서 비비안은 엄마 생각을 했을까? 그곳에서 언뜻 엿본 자유를 위해, 언제든 쓸 수 있는 한가한 시간을 확보하기 위해? 그러나 마리아의 삶은 그 골짜기 사람들의 삶과 달랐다. 그녀에겐 땅도 가축도 없었다. 그녀는 거기에 살았지만, 이방인으로서 돌아온 것뿐이었다. 일단 뿌리가 뽑히고 나면 새로운 꽃을 피우기 좋은 토양을 힘겹게 찾아야 하는 법이다.

마리플로랑틴의 애인은 술을 마셨다. 많이. 그리고 폭력적으로 변했다. 흔히들 말하는 주사酒邪도 있었다. 두 여자의 관계가 나빠졌다. 마리아는 너무나 잘 알고 있고 너무나 많이 겪어본 그런 상황을 견디지 못했다. 혹은 보지 않아야 할 것, 듣지 않아야 할 것에서 딸아이를 보호하고 싶었다. 비비안과 그녀의 엄마 마리아가 이웃 마을 생보네에 가서 살기 위해 다시 짐을 쌀 때, 아무도 짐작하지 못했던 이상한 일이 일어났다. 사람들은 몇 년이 지나서야 그 일을 알게 된다. 마리플로랑틴은 아무 말도 하지 않고 유언장을 고쳐 마리아의 상속권을 박탈하고 당시 열두 살이던 비비안을 자신의 유일한 상속권자로 지정한다. 이모와 조카 사이에 얼마나 많은 응어리와 원한이 쌓였으면 그랬겠는가! 이 결정은 이후 비비안의 인생에 매우 큰 영향을 미친다. 시간은 불화의 싹과 요인을 밝혀줄 것이다. 그러나 어떤 시인은 *똬리를 튼 무시무시한 뱀과 같은 혈연관계*에 대해 노래하지 않았던가?

이제 뉴욕은 눈에 보이지 않는 먼 곳에 그리고 어쩌

면 마음에서도 먼 곳에 존재했다. 거기에는 마리아가 버린 것은 아니지만 두고 온 맏아들 칼Carl이 살고 있었다. 칼Karl이, 혹은 찰스Charles가. 그리고 눈에서 멀어지긴 했지만 삶은 여전히 흘러가고 있었다. 칼에게는 불안한 상황이었다. 걱정스러운 상황.

전 남편 찰스와 마리아의 이혼은 마리아가 프랑스에 있을 때 마무리되었다. 찰스는 메트로폴리탄 오페라단에서 의상 담당자로 일하는 젊은 독일 여자 베르타 루터와 재혼했다. 베르타의 집안은 독일 남부의 보덴 호숫가 출신이었다. 당시 찰스는 재혼에 열중해 있었지만, 얼마 지나지 않아 첫 번째 아내와 함께 살 때와 똑같은 실수를 되풀이한다. 마리아는 고향 마을 골짜기에서 뉴욕 소식을 계속 듣긴 했지만, 그 소식들이 그녀를 뉴욕으로 돌아가도록 부추기지는 않았다. 반대로 뉴욕에서 프랑스 여자와 그 딸은 기억 속에 겨우 존재했다. 세부 사실 하나가 그것을 알려준다. 친할아버지가 세상을 떠났을 때 칼은 혼자 장례식에 참석했고 가족 구성원의

일원으로 장례 명부에 기록되었다. 며칠 뒤 누락이 발견되어 비비안의 이름이 거기에 추가되었다. 누군가가 엄마와 함께 프랑스로 돌아간 그 아이를 기억해낸 것이다. 이미 사람들의 머릿속에서 지워지긴 했지만.

칼은 사춘기 소년이 되었다. 관용적 표현에 따르면 그는 잘못되어가고 있었다. 이미 너무 늦은 건지도 몰랐다. 칼은 반항적이고 규율을 지키지 않았다. 가출을 일삼았고 불손했으며, 툭하면 학교를 빼먹고 다른 데로 새곤 했다. 교육기관에서는 그 상황을 주시했다. 아이 아버지는 큰 확신 없이 그에 대한 보호감독을 요청했지만 소용없었다. 그 소년은 수표를 위조하기까지 했고, 뉴욕주 올버니 근처 콕새키의 감화 교육 센터에 3년 동안 갇히는 벌을 받았다. 청소년들을 위한 일종의 교도소, 감화원이었다. 1977년 57세의 나이로 사망할 때에야 멈출 긴 추락의 시작이었다.

매우 특별한 그 '합숙소'에서는 감금과 폭력이 교육

프로그램 역할을 했다. 침묵, 노동, 격리, 구타. 그곳에 갇힌 아이들은 매우 상심하거나 냉혹해졌다. 이런 종류의 기관을 떠올릴 때, 1934년 도망친 어린아이 몇 명을 찾아내기 위해 프랑스 벨일에서 행해진, 지역 주민은 물론 관광객들에게까지 참여를 권유했던, 어린아이 한 명을 찾아내면 당시 화폐단위로 20프랑의 현상금을 주기로 했던, 어린아이들에 대한 그 '몰이'를 어떻게 생각하지 않을 수 있겠는가? 모든 아이가 붙잡혔고, 엄격하게 교화되었으며, 어떤 '사냥꾼'들은 200프랑 이상을 받아 챙겼다…. 두 할머니 외제니 조소와 마리아 하우저 마이어는 이런 상황에서 최선을 다했다. 그들은 서로를 지지해주었다. 소포, 편지와 엽서를 손자에게 보냈다. 외제니가 보낸 엽서 중 하나에는 '여름 학교'라는 문구가 적혀 있다. 그 말에 얼마나 전적인 현실 거부가, 터무니없는 이해 부족이, 혹은 자기 눈에 보이는 것을 포함해 체면을 지켜보려는 얼마나 절박한 노력이 개입되어 있는지 우리는 가늠하지 못한다.

그들은 자신들이 그 어떤 환상도 품고 있지 않은 자

식들에게 책임을 전가함으로써 손자를 보호하려고 애썼다. 그들이 당국, 법원, '합숙소'와 주고받은 편지들은 감동적이다. 알코올, 도박, 폭력, 나태, 신경 불안, 무책임, 충돌. 칼과 비비안의 부모는 각자 나름의 방식으로 결함이 있었다. 부주의로 혹은 학대로. 아동보호라는 개념이 아직 확립되지 못했던 그 시절에 사회복지 기관이 개입할 정도라면 심각한 이유가 있었다고 짐작할 만하다. 마리아의 전남편 찰스는 자기 어머니로부터 수취인이 손자로 되어 있는 보험증서를 훔치려고까지 했다. 찰스의 어머니는 더이상 아들 이야기를 듣지 않으려 했다. 찰스가 허가를 받고 '합숙소'로 자기 아들을 면회 간 일들로 말하면, 그 일들은 바람과 함께 사라져갈 터였다….

샹소르 마을을 떠난 이후 마리아 조소의 태도는 매우 이상해졌다. 그녀는 미국에서 오는 편지들을 통해 아들이 처해 있는 절망적인 상황에 대해 알게 되었다. 그에 대한 답으로 그녀는… 미국 대통령에게 매우 기이한 탄원서를 보낸다. 물론 그녀의 편지는 백악관까지 올라가

지 못한다. 센터장이 대신 그녀에게 답신을 보낸다. 센터장은 그녀의 아들이 어머니라는 존재가 그렇게 의사 표명을 해준 것에 대해 분명 기뻐했을 거라는 매우 양식 있는 답신을 썼다.

이후 칼의 행동은 아버지 집에서 지내면서 일을 하는 조건으로 센터에서 내보내는 것을 고려할 만큼 개선된 듯하다. 그러나 희망은 잠시 지속되었을 뿐, 잃어버린 환상에 자리를 내준다. 칼은 캘리포니아를 꿈꾸었고, 히치하이킹을 해 그곳으로 간다. 나쁜 친구들과 어울리고 같은 잘못을 되풀이한다. 결국 비비안의 오빠는 사람들이 '무덤'이라고 부르던 뉴욕의 감옥에 수감되었고, 그런 다음 다시 '합숙소'로 돌려보내졌다. 허세가 있었던 그는 웨스턴 유니언[15] 전보로 그 사실을 알린다. *나 돌아감!* 싸움꾼이었던 그는 거기서 자기처럼 수감된 브롱

15) 미국의 전보 통신 회사. 2007년 전보 업무는 중지했고 현재는 전형적인 미국형 통신 사업체이다.

크스의 소년들과 재회한다. 주먹을 휘두르고 손쉽게 칼질을 하는 소년들이었다. 아버지 찰스는 아들이 미숙하고 제멋대로라고 판단하고는 아이를 최대한 엄격하게 다뤄달라고 요청한다. 더이상 손을 쓸 수 없던 양쪽 할머니도 동의할 수밖에 없었다. 자비로운 처분으로는 아무런 개선도 이끌어 내지 못했으므로. 외제니는 손자에게 편지를 썼다. 행동을 고치고 합리적인 모습을 보이라고 미래를 생각하라고 설득했다. 프랑스에서 여동생 비비안이 그를 위해 매일 기도하고 있다고 말했다. 외제니는 '합숙소'의 관리자에게도 편지를 써 딸이 신경과민과 불안에 시달리고 있다고 한탄하고, 일어난 모든 일에 대해 사과하기도 했다. 그러나 결국 외제니도 두 손 들었고, 더이상 어찌해야 할지 알지 못했다.

칼에게 일시적 호전이 찾아왔다. 그는 음악에서 열정을, 아마도 재능을 발견했다. 음악을 업으로 삼고 싶어할 정도로. 그리고 친구들의 나쁜 영향에서 벗어나기로 결심하는 모습을 보였다. 이 계획 앞에서, 모든 사람이 믿고

싫어한 이 진지한 표명 앞에서 출소 문제가 대두했다.

　하지만 이 조건부 석방에는 장애물이 버티고 있었다. 아버지 찰스가 아이를 책임지기를 거부한 것이다. 그는 마리아에게 편지를 쓴다. 돌아와서 18세의 아들을 돌봐 달라고 부탁한다. 이때 비비안은 열두 살이었다. 우리는 미국으로 돌아간다는 마리아의 결정에 과거에 대한 회한이 일부 개입한 것이 아닌지 자문할 수 있다. 그녀가 고향 마을에서 자기의 자리를 정말로 찾아낸 건지도 궁금하다. 맨해튼의 불빛들을 경험한 그녀는 그 골짜기에서 죽을 만큼 지루했을 테니 말이다. 실크 드레스를 입고 고급 구두를 신은, 시골에서 일하기 위한 복장이라기보다는 도시 여자 같은 그 시절 그녀의 모습을 남아 있는 사진에서 볼 수 있다. 이모 마리플로랑틴과의 불화를 생각해볼 때도 모든 것이 그리 간단하지는 않았을 것이다. 확신과 진실은 마리아에게 언제나 유동적인 것이었다. 어찌 되었든 미국은 그들 모녀를 다시 맞아주었다.

모든 것이 무너질 때

1938년 8월 1일 마리아 조소가 별 감흥 없이 다시 짐을 꾸리고 대형 여객선 노르망디호에 좌석 두 개를 예약했을 거라고 우리는 어렵지 않게 상상할 수 있다. 그전에 가프, 그르노블, 파리, 그리고 르아브르를 거쳐야 할 것이다. 기차를 갈아타다가 짐가방을 분실하거나 환승할 열차를 놓치거나 하지 않기 위해, 무척 긴 여행 동안 맞닥뜨릴 온갖 번거로운 일과 불편함에 대비하기 위해 신경을 써야 했다.

그녀는 지진과도 같은 큰 사건이 일어나기 일보 직전에 조국을 떠났다. 한 달 뒤, 독일 총리 히틀러가 수데텐

란트 지역을, 그 체코슬로바키아 영토의 독일어권 지역을
독일에 합병한다고 선언했다. 프랑스군은 전투 태세에 돌
입하고 결집했다. 9월 29일에 프랑스 총리 달라디에, 영
국의 체임벌린, 이탈리아의 무솔리니가 이 합병에 대한
지지를 선언했다. 이것이 바로 무릎 꿇고 고개를 숙인,
용기를 포기한 뮌헨 협정이다. 하지만 그 골짜기 마을에
서 이 모든 일에 대해 무엇을 알 수 있었겠는가?

마리아의 이야기는 되풀이되고, 더듬대고, 귀에 거슬
리는 리토르넬로[16]처럼 반복되는 곡조를 연주한다. 모
녀는 그들의 마을을, 암양과 암소 들의 목에 달린 방울
을, 뾰족하게 솟아오른 산봉우리들을, 눈부시게 파란 하
늘을, 오솔길의 야생화들을 버리고 붉은 벽돌 건물, 활
력 넘치는 길거리, 사이렌 소리가 가로지르는 대기, 공
장에서 피어오르는 짙은 연기를 다시 대면했다. 그랬다,

16) 18세기 전반의 협주곡에서 독주 부분을 사이에 두고 반복 연주되던 총주總奏
부분을 리토르넬로라고 불렀다.

우리는 그들이 프랑스로 돌아온 6년 후 미래가 없는 좁은 삶과 불확실성이 가득한 내일 사이에서 갈팡질팡하며 무거운 마음으로 그 마을을 떠나는 것을 상상할 수 있다. 비비안은 아무것도 모른 채 아름다운 시절의, 행복한 유년의 한 페이지를 닫는다. 어디선가 고백한 것처럼, 그녀는 이 시절의 흔적을 찾아 그 골짜기를 두 번 더 찾아간다.

지금으로서는 다시 떠나야 했다. 일단 비가 많이 내리는 노르망디로, 그들을 기다리는 예감으로 돌아가야 했다. 고향 마을로 돌아오던 여정의 역방향으로 다시 걷고, 노르망디호의 트랩에 오르고, 멀리 프랑스 해안이 흐릿해지는 모습을 바라보아야 했다. 그들은 중압감을, 속박을 느끼며 떠났다. 빚을 진 채. 몇 년 뒤 비비안은 중요한 사실 하나를 알게 된다. 이때 그들이 한 여행의 경비. 대서양 횡단 비용 말이다. 당시 그들은 땡전 한푼 없었다. 사촌인 마르셀 조소가 돈을 내주었다. 비비안의 아버지 찰스가 서둘러 와서 마침내 마리아가 돌아와 아

들의 불행에서 자기 몫을 담당하는 것을 지켜보았고, 모녀가 미국에 오느라 진 빚을 갚아주기로 약속했다. 그러나 새삼 놀랄 것도 없지만 그의 약속은 역시나 공허했다.

미국으로 돌아가기 위해 대서양을 건너는 동안 그들은 단둘이 여객선에 있었다. 불안에 좀먹힌 마리아는 음식, 더위, 외풍, 멀미, 복통, 편두통, 남자들의 눈길 혹은 그 눈길의 부재 등 매사를 불평하며 선실에 틀어박혔다. 이렇게 조국을 떠나 뿌리가 뽑힌 경험으로 인해 비비안이 유년 시절과 사춘기 사이에 방황했을 거라고 우리는 상상할 수 있다. 자신이 원인 제공을 하지도 않았지만 조용히 감내할 수밖에 없었던 이 경험으로 인해 말이다. 그녀는 여섯 살 때 떠나온 미국에 대해, 거의 잊어버린 그곳의 언어에 대해 그리고 예전의 얼굴들에 대해 어떤 기억을 갖고 있었을까.

비비안이 비좁고 숨 막히는 선실을 피해, 기분이 언짢은 엄마, 엄마의 끝날 줄 모르는 한탄과 불평을 피해

모든 것에 호기심을 느끼며 갑판 위에서 시간을 보내는 모습이 눈앞에 보이는 듯하다. 물 위에 놓인 그 세상에 매혹된 그녀의 모습이, 자신이 마주치는 모든 윤곽, 모든 얼굴, 모든 삶에 매혹되고 주위를 둘러싼 무한한 바다와 저녁마다 마지막으로 작열하다가 지는 태양에 매혹된 그녀의 모습이 보이는 듯하다. 긴 폭풍우에 휘말리기 전, 잠시 쉬어가는 기간이었다.

마리아가 아들에게 편지를 썼는지, 자신이 돌아간다는 걸 알렸는지 우리는 알지 못한다. 뉴욕에 도착하자 서둘러 거처를 정해야 했다. 일단 세인트 피터 호텔에 방 하나를 잡아놓고 셋이서 함께 살 만한 방 두 개짜리 아파트를 알아보았다. 그들은 마리아가 처음 찰스와 함께 살던 구역인 센트럴 파크 동쪽 64번가에 아파트를 얻는다. 행정 당국에서 그들을 찾아온다. 아이의 어머니가 18개월의 보호관찰을 받게 될 아들을 데리고 살 능력이 있는지 확인하기 위해서였다.

마리아는 지난 6년간 칼을 보지 못했다. 아마도 그녀는 금 간 거울 속에 비친 모습처럼, 오래전 자신이 친어머니를 처음으로 만나기 위해 미국에 도착했을 때를 떠올렸을 것이다. 그녀의 어머니가 그녀에게 그랬던 것처럼, 아들에게 그녀는 미지의 여인이었다. 걱정스러운 상봉. 그녀는 그 상봉을 피하려, 미루려 했다. 그녀는 온갖 병으로 아팠다. 그녀가 꾸며낸 병, 핑계로 내세운 병들이었다. 그녀는 아팠다. 무척 아팠다. 어쩌면 그녀는 죽을지도 몰랐다, 그녀 말에 따르면. 마침내 칼이 도착한다. 비비안은 그녀가 상상했던, 자신을 보호해주는 혹은 공모해주는 이미지와 전혀 일치하지 않는 열여덟 살의 오빠를 만난다. 실망스러웠다. 그렇다, 불안하기도 했다. 그녀는 영어를 할 줄 몰랐고, 다시 배워야 했다. 마리아는 아들을 받아들이지 않는다.

아들이 오자마자 마리아는 불평을 하고, 교정 당국에, 법원에, 생각할 수 있는 모든 곳에 편지를 썼다. 그녀의 아들이 그녀를 죽게 만들 터였다. 수치심, 슬픔, 사람들이 바라는 모든 것을 동원했다. 어머니와 아들 사이에

는 애정이 전혀 형성되지 않았다. 일말의 노력이라도 해보려는 마음, 서로를 이해하고 지원하려는 마음, 무엇이 되었든 바로잡아보려는 마음조차 전혀 없었다. 격분과 고함만 이어질 뿐이었다. 비비안은 엄마와 오빠 사이에서 겁에 질렸고, 말없이 가만히 있었다. 잃어버렸던 아들을 만나고 겨우 몇 주가 지났는데, 사는 것이 지옥 같았다. 마리아는 행정 당국을 교묘히 따돌리고, 그들의 호출도 피했다. 그녀는 이의를 제기했다. 아들의 태도를 불평하기 위해 아들에 대한 '합숙소'의 폭력성을 불평하고 아들을 정신장애인으로 만들었을 학대에 대해 불평했다. 그것은 사람들이 그녀에게 기대하는 바를 피하기에 안성맞춤이었다.

칼 쪽에서도 어머니를 견딜 수 없었다. 그는 어머니를 미친 여자 취급했다. 사람들은 마리아가 게으르고 무기력하고 부주의하다는 것을 알고 있었다. 그들의 아파트는 불결하고 잘 관리되지 못했다. 먹을 것도 깨끗한 세탁물도 없었다. 벽지는 온갖 장식 때문에 습기에 부

풀어 일어났다. 제대로 돌아가는 것이 아무것도 없었다. 칼은 조용히 지내기 위해 자기 방문에 자물쇠를 달았다. 방해하지 마세요.

　나중에 일자리를 얻어 고용주의 집으로 들어가게 되었을 때, 비비안은 딱 하나의 요구 사항을 제시한다. 자기 방문에 자물쇠를 달아달라는 것이었다. 자기 집이 아닌 곳에서 내밀함과 사적인 영역을 확보하기 위해서였다. 사춘기 혹은 유년기에 겪은 고성과 공포스러운 장면들에 대한 기억, 어렴풋한 기억. 혹은 감내해야 했던 폭력 때문이었을까. 적대적인 세상에 맞서야 했지만, 모든 위험, 모든 두려움에 맞서야 했지만 보호해주는 사람이 거의 없었기 때문일까. 그녀가 무성無性의 실루엣을 지녔고 애교가 전혀 없었던 점에 대한 하나의 가설이다. 방어용 외피. 여러 증거가 그녀가 실제로 느꼈던 두려움을, 남자들을 기피하고 성적인 것을 거부했음을 보여준다. 아버지와 오빠를 겪으면서 남자들에 대한 이미지가 거듭 망가졌다. 적어도 얼어붙었다. 나중에 그녀가 찍은

사진들은 굴욕적이거나 지나치게 오만한 남자들의 모습을, 그들을 찬찬히 이해하기란 정말로 어렵다는 것을 입증하는 남자들의 모습을 자주 보여준다.

마리아는 아들에게서 벗어나고 싶었다. 그래서 편지를 많이 쓰고, 청원서와 진정서도 많이 넣고, 건강상의 이유도 지어냈다. 칼이 아버지에게 또는 친가로 돌아가 살게 해달라고 요구했다. 그녀는 거짓말도 했다. 여러 번. 자기 전남편이 아들을 돌봐야 한다고, 그가 재혼했고 새로 낳은 아이와 함께 다시 가정을 이루었으니 그래야 한다고 주장했다. 그러나 그것은 사실이 아니었다.

서류 심사가 끝났고, 칼은 형을 다 치른 것으로 판결받았다. 이제 그는 자유인이었고, 그에게 지옥이었던 그 거처를 떠날 수 있게 되었다. 그는 뮤지션이 되겠다는 꿈을 여전히 갖고 있었다. 외손자를 위해 할 수 있는 일은 무엇이든 할 준비가 되어 있던 너그러운 외제니는 칼에게 기타를 선물했다. 청년은 바에서 음악을 연주하

고 푼돈을 벌었다. 그런 상황이 오래 갔더라면 좋았을 것이다….

그동안 비비안에게는 무슨 일이 있었을까? 그녀가 학교를 다녔는지 우리는 알지 못한다. 그것을 확인해주는 것은 아무것도 없다. 이 소녀는 혼자 방치되어 있었다. 비위생적이고 옹색한 아파트 안에서 엄마의 언짢은 기분과 한탄에 내맡겨져 있었다. 세상에 대한 발견에, 길거리·얼굴들·끊임없이 변화하는 삶의 흐름에, 한순간 허공에서 붙잡아야 하는 장면들에 방치되어 있었다. 길거리는 엄마와 엄마의 한탄을 고통스럽게 마주해야 하는 집에 비해 너무도 매력적이고, 즐겁고, 마음을 안정되게 해주었다. 그 몇 년 동안 비비안은 책을 읽고, 주위의 세상을 해독하려 애쓰고, 영화관에 가고, 필요한 것을 혼자 배워 나갔다. 자립심을 배웠다. 그것이 향후 그녀의 힘이 된다. 그녀에게 선택의 여지가 있었을까?

이따금 삶은 있는 힘껏 매달리거나 모든 걸 놓아버리는 것 말고는 대안을 제시하지 않는다. 비비안은 어머니

가 그저 되는대로 살아가는 것을, 불성실과 거짓말에 안주하는 것을 눈앞에서 목격했다. 비비안은 도피를 선택했다. 시선을 자기 내면이 아니라 바깥에 두는 것을 선택했다. 그녀의 뿌리는 모두 덮여버렸다. 알프스 골짜기와 행복했던 기억들, 밖에서 뛰어놀던 기억들이 먼 위로처럼 그녀의 내면에 묻혀 있었다. 아마도 그녀는 언제가거기로 다시 돌아가겠다고 결심했을 것이다. 비비안은자기 자신을 형성했다. 아무도 그녀의 자유를 훔치지 못할 것이다. 그녀에게는 아무것도 기대하지 않는 사람들의, 유산으로 아무것도 받지 않은 사람들의 에너지가 있었다. 그녀는 삶의 모든 비극을 이미 알고 있었다. 그녀는 자유로웠다, 비극적으로 자유로웠다. 그녀는 변변치않은 수단들을 가지고 자신의 이야기를 만들어가야 했다. 그녀가 그렇게 만들어 간 단단한 껍데기가 위협적인모든 것에 맞서는 그녀의 유일한 성벽이었다. 비참. 고독. 방황. 위대한 미국은 자신의 품에 있는 가련한 자들을 불쌍히 여기지 않았다. 패자에게는 불행이 있을지니.진부한 미국의 연대기였다.

마리아는 끊임없이 거짓말을 했다. 1940년 인구조사 때 그녀는 남편과 두 아이와 함께 살고 있다고 응답했다. 그중 아들이 열 살이라고. 한 번 더 가족관계를 꾸며낸 것이다. 현실에 대한 부정, 실패에 대한 부정, 모든 것에 대한 부정. 가여운 마리아.

어머니는 부재했고, 비비안은 대체물을 찾게 된다. 물론 외할머니 외제니는 충실하게 곁에 있어 주었다. 소중한 외제니. 비비안은 외제니의 작은 동아리 안에서 만난 너그러운 두 여자와 지속적으로 관계를 맺는다. 그중한 여자는 남편과 함께 형편이 어려운 아이들을 데려다 보살펴준 베르트 린덴버거Berthe Lindenberger이다. 1943년 베르트의 남편이 사망했을 때 비비안은 그가 남긴 얼마 되지 않는 돈을 상속한다. 베르트까지 사망한 뒤에야 비비안은 뉴욕을 완전히 떠난다.

또 다른 여자는 에밀리 오마르Émilie Haugmard다. 에밀리는 브르타뉴 출신의 건실한 교사로 과부, 고아, 1차 세계대전에서 부상한 군인들을 열정적으로 도와주었다.

그녀가 비비안 곁에서 비공식적인 후견인 역할을 한다. 사진 한 장이 1952년경 뉴욕 코니 아일랜드 해변에 함께 있는 이 두 여자의 모습을 보여준다. 에밀리 옆에서 수영복 차림으로 긴장을 풀고 미소 지으며 카메라 렌즈를 응시하는 비비안의 모습도 볼 수 있다. 행복한 나날이었다. 골격이 잘 잡힌 실루엣, 넓은 어깨, 한 손에 비치 타월을 든 그녀는 근심 없고 꾸밈없는 생쥘리앵의 어린아이 혹은 앞으로 찍을 자화상 사진 속 여자와 같은 사려 깊은 눈길을 하고 있다.

이때 사진이라는 것이 이미 그녀의 삶 속에 자리를 잡은 것처럼 보인다. 그러나 어떻게 해서 그렇게 되었을까? 1950년 여권 신청 용지의 직업란에 '노동자'라고 적어넣은 젊은 여성이 카메라를 구할 여유가 있다는 것은 상식적인 일이 아니었다. 우리가 짐작할 수 있는바, 그것은 그녀 어머니의 카메라가 아니었다. 그 카메라는 수십 년 뒤 샹소르 골짜기의 친척 손에서 발견되니 말이다. 이번에도 역시 잔 베르트랑이었을까?

비비안은 어머니와 거리를 두었고, 급류 속의 조약돌처럼 빠른 속도로 운명에 떠밀려 가던 오빠와도 거리를 두었다. 그녀의 오빠는 바에서 음악을 연주해 생활비를 벌긴 했지만, 밤의 세계가 그를 온갖 중독들로 이끌었다. 그는 약물에서 벗어나지 못했고, 더이상 파괴적일 수 없는 온갖 향정신성 쾌락에 빠져들었다. 두 번의 파티 사이에 혹은 두 번의 엑스선 촬영 사이에, 그는 경마장과 의심스러운 도박장 근처에서 아버지를 몇 번 마주친다.

그는 군에 입대하려다 전과로 인해 한 번 거부당한 이후, 1942년 마침내 입대하게 된다. 1941년 12월 일본이 진주만을 습격했고, 1942년 미국은 전시 태세에 돌입한다. 당시 미군은 영장 없이 일본 출신 미국인들을 체포할 권한이 있었다. 그들 중 11만 명이 서해안으로 강제 이주된다.

칼의 군 생활은 짧았고, 훌륭한 무공을 쌓는 것과는 거리가 멀었다. 약물을 복용한다는 사실이 발각되었고,

그는 군 병원으로 보내져 우울증 진단을 받았다. 이후에도 여러 번 약물 중독에 빠졌고, 결국 불명예 제대를 하게 되었다.

외제니가 그를 받아준다. 당시 그녀가 살고 있던, 맨해튼 한복판 이스트 리버에서 가까운 34번가의 조그만 아파트에서 함께 지내게 해주었다. 그는 그 아파트의 소파에서 이불을 덮고 잤다. 그곳이 그의 새로운 보금자리였다. 이 시기에 남매가 만난 적이 있다면 분명 이곳, 외할머니 집에서였을 것이다. 외제니는 최선을 다했고, 여전히 손주들을 애지중지했다. 아이들의 어머니 마리아로부터는 소식이 거의 없었다. 그녀는 1943년에 미국을 떠났다. 그녀가 어디로 삶을 꿈꾸러 떠났는지는 아무도 알지 못했다. 그리고 어느 날 그녀가 다시 돌아온다. 마리아, 그녀의 은밀한 탈주와 가여운 비밀들.

대면, 그리고 돌아옴

1943년에 비비안은 열일곱 살이었다. 이제 생활비를 스스로 벌어야 했다. 그녀는 어느 회사에서 서류 담당 직원으로 일했지만 그 직업을 싫어했다. 조직에 얽매여야 했으니까. 산에서 뛰어다니고 도시의 길거리를 돌아다니는 데 익숙했던 그녀는 외로워졌다. 아무것도 공유할 수 없는 다른 노동자들 속에서 사무실에 갇혀 서류 관련 업무를 하는 것이 지긋지긋했다. 조용히, 눈에 띄지 않게 지냈지만, 그 일은 자신이 원하는 것이 아님을 깨달았다. 그녀는 찰스의 누나 알마의 남편 조제프 코산 Joseph Corsan의 실크 상점에서 판매원 일도 했던 것 같다.

최신 유행 상품, 액세서리와 장신구를 판매하는 비비안이라니, 정말로 어울리지 않는다!

이윽고 애도의 시간, 상실의 시간이 찾아왔다. 1947년에 친할머니 마리아 하우저 마이어가 세상을 떠난 것이다. 그녀는 살아생전 외제니와 함께 손주들을 무조건적으로 지원해주었다. 기둥 하나가 무너졌다.

프랑스에서는 외제니의 언니이자 칼과 비비안의 이모할머니 마리플로랑틴이 사망했다. 그런데 아연실색할 일이 밝혀진다. 마리플로랑틴이 조카 마리아를 상속에서 배제하고 조카손녀 비비안에게 보르가르의 토지를 물려주기로 한 것이다. 이해되지 않는 일이다. 자신을 키워준 이모가 상속에서 자기를 배제한 이 일을 마리아가 어떻게 받아들였는지 우리는 알지 못한다. 하물며 칼이라는 존재는 상속에서 전혀 고려되지 않았다. 마리플로랑틴이 이 조카손자에 대해서는 거의 알지 못했기 때문이다. 칼은 고갈되지 않는 근심 걱정의 근원이었다.

마리아의 긴 파멸은 끊임없이 의문을 제기했다. 그녀의 태도가 호전되기를 기대했지만, 그것은 헛된 기대일 뿐이었다.

또 다른 불행도 있었다. 1948년에 외제니마저 세상을 떠났다. 그녀의 나이 67세였다. 우리는 외제니가 평생 일을 해 생활비를 버느라, 가족 안에서 일어나는 지나치게 잦은 소동을 용감히 겪으며 조용히 바로잡고 메우고 진정시키느라 쇠약해지고 지쳤을 거라 짐작할 수 있다. 난파의 순간을 조금이라도 지연하기 위해 가련한 작은 배에서 연거푸 물을 퍼내는 것처럼. 그녀는 1만 달러의 저축을 남겼다. 그중 3분의 1은 칼, 3분의 1은 비비안, 마지막 3분의 1이 딸 마리아를 위한 것이었다. 마리아에게는 연금 형식으로 지급하기로 했다.

언니 마리플로랑틴의 유서와 공명하는 이 유서의 조항들에는 물론 마리아의 성격과 불안정한 행동들이 원인 제공을 했을 것이다. 외제니는 이미 오래전부터 딸에게 아무런 환상도 품지 않았다. 하지만 그녀는 유서를

통해 딸의 의사와 상관없이 자신의 사망 후 딸을 조금이라도 더 보호하려 했다. 이런 결정들을 마주하고 비비안과 마리아의 관계는 어떻게 변화했을까? 외제니의 죽음이 두 사람을 가까이 지내도록 해주었을 거라고 생각하기는 어렵다. 미국으로 돌아온 마리아는 죽을 때까지 가족이 주는 얼마 안 되는 보조금으로 마약 딜러와 창녀 들 사이에서 살아간다. 마리아는 1975년에 사망하면서 360달러를 남긴다. 4년간 상속자를 수소문했지만 찾지 못하자 행정 당국은 할 수 없이 그 건을 종결짓는다. 마리아가 남긴 서류들에는 칼이나 비비안의 흔적이 전혀 없었다. 마리아는 부인否認에서 부인으로, 태만에서 태만으로 이행하면서 파멸하기 전까지 친자식들을 부정했을 것이다.

그 후로 비비안은 세상에서 혼자였다. 사진은 이미 그녀 삶의 중심에 있었다. 사진은 그녀의 눈, 그녀의 호흡, 그녀의 손길, 그녀의 존재 방식이었다. 그녀는 수수한 코닥 카메라를 갖고 있었다. 어디든 그 카메라를 가

지고 다녔고, 손에서 내려놓지 않았다. 그 카메라는 그녀가 세상을 바라보는 시선을 표현해주었다. 지하수맥 탐사가가 개암나무 막대가 흔들리며 수맥을 알려주는 순간을 기다리듯, 삶의 모든 흔들림에 놓이는 그녀의 주의 깊은 시선을. 비비안은 자기만의 삶을, 가족의 결점들이 배제된 삶을, 모든 충돌·분열·결함들이 배제된 삶을 만들어낸다. 그녀의 존재, 그녀가 보는 것, 그녀가 파악하는 것, 그녀를 감동시키고 놀라게 하고 당황하게 하는 것이 포착될 새 필름을. 그녀는 매우 빠르게 자신의 스타일과 언어를 발견하고, 놀랄 만큼 숙련된 솜씨로 주위를 응시한다.

그런 점에서 비비안 마이어를 취미 사진가로, 수채화나 패치워크 같은 소일거리의 일환으로 사진을 찍은 '아마추어' 사진가로 간주하면 안 된다고 말할 수 있다. 그녀의 촬영에는 불안정하거나 무모한 점이 전혀 없다. 그녀는 초상 사진, 사람들의 얼굴과 태도, 우스꽝스럽거나 슬픈 장면들을 찍었는데, 구성과 프레이밍에 모두 의미가 있었다. 그녀는 사진 작업에 자기만의 색을 입혔다.

그녀는 타고난 디자이너였다. 그녀는 작업하고, 시도하고, 발전했다. 초점, 조명, 셔터 속도, 작동 거리 등을 조절하는 다양한 사진 기술을 익혔다. 순간을 포착하고 그것에 영원한 생명력을 부여했다.

이제 비비안은 놀랍게도 얼마 전 우연히 유산으로 그녀에게 굴러들어온 보르가르의 토지에 관심을 기울여야 했다. 1950년, 이 젊은 여인은 프랑스로 가서 이 문제를 결판 짓기로 결심했다. 그녀는 그 땅을 팔고 싶었다. 행복했던 어린 시절의 흔적들을 다시 보고 돌아오고 싶었던 것 같기도 하다. 한 번 더 배를 타고 바다를 건너야 했다. 그녀의 나이 스물네 살이었다. 그녀는 이때 프랑스에 가서 거의 2년을 머무른다.

그 골짜기 마을에서는 '아메리카 여자'의 귀환을 기다리고 있었다. 그들은 그녀를 쉽게 조종하려는 의도를 갖고 있었다. 보르가르의 토지는 대단한 것이 아니었지만, 분산된 땅들이 탐욕을 자극했다. 아메리카 여자인

그녀가 그 땅의 가치에 대해 무엇을 알겠는가? 12년 전 그녀가 그곳을 떠난 후로 여러 계절과 해가 지나갔다. 외삼촌들과 외사촌들이 단단히 각오하고 그녀를 기다리고 있었다. 그들은 그녀가 좋은 가격으로 매매 서류에 서명하기를 바랐다. 그 전에 손을 마주 비비며 만족스러워했다. 일이 끝나면 그녀는 다시 배를 타고 아메리카로 돌아갈 것이다. 그렇게 매듭지어질 문제였다.

그러나 상황이 예측대로 돌아가지 않을 때가 있다. 아메리카 여자가 도착했다. 그녀는 더듬대며 프랑스어 단어들을 기억해내려 했고, 차츰 단어들이 다시 찾아왔다. 자신이 받은 유산의 소유권을 헐값에 포기하지는 않을 거라는 걸 충분히 이해시킬 정도로. 내 말대로 하는 게 좋을걸. 이 사건에서 비비안은 자신이 무엇을 원하는지 알고 쉽게 속아 넘어가지 않으면서, 빈틈없고 고집스러운 모습을 보여주었다. 결국 그녀 유전자의 일부가 그 골짜기의 목동들과 달랐던 걸까?

그곳 사람들과 풍경들을 다시 만난 기쁨에 덧붙여,

비비안은 조소 집안 구성원들, 그녀가 알던 사람들, 그녀와 그녀의 엄마를 맞아주었던 마을 사람들을 다시 접촉했다. 셀 수 없이 많은 네거티브 필름이 이 순간들을 증명한다. 외사촌들, 이웃들, 어린아이들, 갓난아기들, 농부들 중에서 그녀의 코닥 카메라 앵글을 벗어난 사람은 아무도 없었다. 그렇게 그녀는 자신의 뿌리를 다시 발견하고 달아난 시간을 다시 붙잡았다. 약간의 경쾌함을 되찾고, 한숨 돌렸다. 비비안은 그곳 들판을, 초원을, 길거리와 오솔길을 돌아다녔다. 자전거를 타고, 혹은 두 다리로. 그곳의 길은 가팔랐다. 뉴욕의 길거리를 성큼성큼 걸어 다닌 덕분에 그녀는 다리가 튼튼했고, 호흡이 길었고, 활력이 넘쳤다. 그곳 사람들은 그녀가 자신들은 평범하고 너무도 일상적이라고 생각하는 장면들을 쉴 새 없이 촬영하는 것을 놀라워하며 바라보았다. 심지어 그들이 더이상 눈길조차 주지 않는 것들 말이다. 수확 장면, 풀을 베어 말리는 작업, 돼지 잡는 모습, 양이 새끼 낳는 모습, 그리고 수많은 사람의 얼굴. 그곳에서 사진이란 가족 행사의 장면을 영원히 남기기 위한 것이었

다. 그것 말고는 아무런 의미가 없었다. 첫영성체, 결혼식. 바닥에 글라디올러스 꽃바구니를 놓아둔 채 빳빳하게 풀 먹인 셔츠와 멋진 예복을 입고 금목걸이를 차고 똑바로 서서 근엄한 눈길로 찍는 사진 말이다.

그러나 보르가르를 팔아야 했다. 그것이 그녀가 이곳에 온 목적이니까. 사람들은 그녀가 공증인과 의논하고 서로 제안을 주고받고 있다고, 헐값에 땅을 매입하려 하면서 그녀에게 도움을 주는 것처럼 믿게 해 그녀가 그 재산을 처분하게 하려는 모든 사람의 제안을 받고 있다고 상상했다. 비비안은 단호한 태도로 모든 제안을 거절한다. 제시가가 너무 낮다고 판단되면 경매를 철회했다. 아메리카 여자는 독창적이고 괴짜였다. 사람들이 비웃는 카메라를 늘 들고 다니는 그녀는 건실한 비즈니스 우먼의 면모를 보여주었다. 산골 여자임에도.

하찮은 신분, 불안정한 생활이 그녀에게 물건의 가치를 가르쳐주었고, 그녀는 속임수에 넘어가지 않으려 했다. 그런 행운을 낭비해서는 안 될 일이었다. 사람들이

그녀에게 어머니에 관해 물었을까? 그녀는 어머니와의 불화, 상호 무관심을 숨겼을까? 마리플로랑틴이 유산 상속에서 마리아를 배제하고 마리아의 딸에게 모든 걸 물려준 것은 마을 사람들에게 범행을 자백한 것과도 같았다. 뭔가 덧붙이는 수고를 할 필요도 없었다. 자신이 희망하는 조건으로 토지 매매가 실현되기를 기다리는 동안 비비안은 외할아버지 니콜라 바유, 즉 마리아의 아버지이자 외제니의 연인과 다시 접촉했다. 그는 비스듬히 기울어진 작은 농가에서 혼자 지내며 매우 검소하게 살고 있었다. 그런 궁핍함이 비비안에게 걱정을 끼쳤다. 사람들이 이 아메리카 여자에 대해, 그곳에서 삶을 시작했고 지난날을 되찾기 위해 그 나라로 돌아온 그녀에 대해 그에게 언급했을까.

그녀는 몇 번 일상에서 벗어나 기분전환을 하러 갔다. 니스, 마르세유 혹은 스위스로. 자유, 결의가 불시에 그녀를 사로잡았다. 그곳 사람들은 특별한 이유 없이 여행을 하지 않았다. 특히 기분전환을 위해서는. 이웃 마

을에서 결혼식, 세례식 또는 장례식이 있을 때, 혹은 상의할 일이 있거나 가축을 구매하기 위해서만 큰마음 먹고 여행을 했다. 비비안은 사진으로 실험을 했고, 초상 사진이라는 작업을 알리기 시작했다. 때때로 사람들이 그녀를 찍도록 자기 카메라를 빌려주기도 했다. 사람들은 그 젊은 여자가 에너지가 넘치고 활동적이라는 것을, 격식 차리지 않은 옷차림에 발목까지 오는 짧은 양말과 등산화를 신고 다닌다는 것을 알게 되었다. 그녀는 차분함을, 충만함을 뿜어냈다. 아마도 행복에서 그리 멀리 있지 않았던 것 같다.

마침내 보르가르가 분할되어 이웃들에게 팔렸다. 비비안은 전부 합쳐 오늘날의 3만 3000달러에 해당하는 금액을 받았다. 그녀에게는 큰돈이었다.

1951년 4월에 그녀는 다시 그 골짜기를 떠난다. 또 한 번 배를 타고 대서양을 건너야 했다. 생쥘리앵, 생보네, 가축들과 산이 한 번 더 그녀 뒤로 희미하게 사라져

갔다. 그리고 그녀는 특별한 미국을 다시 발견하게 된다. 매카시즘 열풍이 몰아치는 미국을. 1951년 4월 5일에 줄리어스와 에델 로젠버그 부부가 간첩 혐의로 사형 선고를 받는다. 그들은 2년 뒤 전기의자에서 처형된다. 40만 명의 미군이 한국에 파병된다. 냉전 시대의 초입에 접어든 것이다.

뉴욕, 견습의 시기

 젊은 뉴욕 여자는 자기 도시로 돌아온다. 유산을 팔아 받은 돈으로 새 카메라를 장만했다. 미친 짓이었다. 하지만 그녀가 너무도 오래전부터 갈망의 눈길로 진열창 너머 훔쳐보며 꿈꿔온 것이었다. 품질 좋고 훌륭한 전문가용 카메라였다. 최선의 제품. 롤라이플렉스. 6×6 정사각형 사이즈에 12장짜리 필름이 들어가는 카메라였다. 배꼽 높이에서 초점을 맞추는 시스템이어서 렌즈에 눈을 갖다 대지 않고도 신중하게 사진을 찍을 수 있고, 다른 시야를 확보하면서 피사체를 상향 촬영으로 포착할 수도 있었다. 이때부터 비비안은 자신의 스타일을 발견하

고 만들어가며 자기만의 시선을 갖추게 된다.

의지할 사람은 자기 자신, 자신의 수단뿐이었다. 자신이 경험한 모든 것, 자신의 가정사, 자신이 받은 상처들에 대해서는 아무 말도 하지 않았다. 그녀의 사교적인 겉모습 아래에는 침묵의 우물이 있었다. 그녀가 살게 될 각각의 방문에 걸어둔 빗장이 친밀함에 대한 단순한 욕망에 응답할지 혹은 더 어두운 다른 것에 응답할지는 아무도 알지 못할 것이다. 말로 표현할 수 없는 것. 그녀의 불안, 남자들에 대한 기피, 간소한 옷차림이 숨겨진 두려움을 말하고 있었는지는 아무도 알지 못할 것이다. 다섯 살도 되기 전 사회복지 기관에 의해 부모와 떨어져 살아야 했던 그녀의 오빠 칼에게는 공인된 이유들이 있었다. 비비안의 경우도 같았을까? 그녀는 어떤 결핍 속에서, 어떤 공포 속에서 자랐을까?

뉴욕의 길거리에서 마치 등산과도 같은 산책을 하면서 그녀는 단련되고 지칠 줄 모르는 산책자의 템포를

유지했다. 그녀는 바깥을, 야외를 좋아했고, 실내에 갇혀 있는 것을 싫어했다. 유산을 팔아 얻은 돈에 도취한다는 건 그녀에게 얼토당토않은 일이었다. 그녀는 가난이 무엇인지 잘 알고 있었다. 다시 일을 하고 생활비를 벌어야 했다. 이론의 여지가 없는 일이었다. 그녀는 아이들을 돌보는 가정부가 되기로 한다. 보모, 유모가. 편의에 의한 선택이었다. 사명감 같은 것은 없었다. 거북한 물질적 문제들을 비비안은 그렇게 해결했다. 그녀는 자신이 너무도 잘 아는 그 구역에 아파트를 장만하고 그 집을 유지하는 데 돈을 쓰는 것을 원치 않았다. 가진 돈이 얼마 되지 않는 탓에 자신의 의사와 상관없이 거처를 정해야 했다. 또한 아이들을 돌보게 되면 목에 롤라이 카메라를 건 채 그들을 데리고 도시를 돌아다니며 자유롭게 이곳저곳을 응시할 수도 있을 터였다.

그녀는 롱 아일랜드의 섬 사우샘프턴에서 일을 시작했다. 우리는 그녀가 시네콕 인디언 보호지역 혹은 맹아들을 위한 보호시설을 방문했다는 것도 알게 된다. 롱

아일랜드의 오이스터 베이에서 두 살배기 여자아이 그웬을 돌보게 된다. 그리고 일을 할 수 있게 되자마자 모든 것에 호기심을 느끼고 길거리를 누비고 다니며 탐험을 하기 시작했다. 그녀의 작업은 사람들의 얼굴에, 초상 사진에 집중되었다. 소외된 사람들, 가난한 사람들, 아메리칸 드림에서 버림받은 사람들, 피곤한 노동자들, 장애인들, 삶에 지친 여자들, 씻지 못해 지저분한 아이들, 노숙자들의 얼굴에. 가끔은 보석으로 치장하고 모피를 두른 채 험악한 표정으로 그녀를 바라보는 상류층 여성이나 더블 버튼 정장 차림에 시가를 문 채 짜증스러운 눈으로 그녀를 노려보는 사업가 남성의 모습을 냉소적인 눈으로 포착하기도 했다. 그녀는 하나의 이야기, 하나의 세상, 하나의 인생 전체를 말해주는 세부에 대한 감각을 갖고 있었다.

비비안은 스물다섯 살이었고, 그녀의 예술이 곁에 있었다. 거리 사진가. 자신의 렌즈를 통해 무한을 파악할 준비가 되어 있는. 지각할 수 없는 것, 일시적인 것을 포

착할 준비가 되어 있는. 하이쿠 시인 바쇼가 말한 대로,
사물들의 빛을 사라지기 전에 붙잡는 것. 비비안은 걷
고, 바라보고, 탐험하고, 발견했다, 행동으로 그리고 확
신에 찬 눈으로.

코니 아일랜드 해변에서 외제니의 친구 에밀리 오마
르와 함께 찍은 사진이 증명하듯이, 그녀는 자신의 과거
로부터 성실함을 간직했다. 그 시기에 그녀가 유명한 매
디슨 스퀘어 가든에서 그리고 그 후에는 브로드웨이의
앨빈 시어터에서 기술자로 일한 아버지를 다시 만났는
지는 아무도 말하지 못할 것이다. 비비안의 아버지 찰스
는 뮤직홀이나 극장의 무대 뒤에서 여성 댄서, 남자 배
우들과 교류하는 것을 좋아했다. 알코올 중독과 폭력성
에도 불구하고, 어쨌든 그는 명예로운 경력을 이어간 듯
하다. 그의 사진은 남아 있지 않다. 깜깜부지이다. 망각
의 구덩이다. 나중에 비비안이 타임스퀘어의 극장들 입
구에서 영화 시사회에 참석한 예술가들의 사진을 찍게
된 것이 그의 덕분인지는 알 수 없다. 1968년 그가 죽기

직전에 작성한 유언장을 생각하면 별로 그랬을 것 같지는 않다. 그는 명백하고 노골적인 세 줄의 문장으로, *자신이 여러 해 전부터 보지 못했고 자신과 가깝지도 않았던 자식들에게 아무것도 물려주고 싶지 않다고 선언했다.* 어머니 마리아보다 몇 년 앞서 세상을 떠난 아버지의 부인否認이었다.

그런데 그 유언에는 거짓말 하나가 끼어들었다. 정말이지 결핍투성이였던 그 가족에게 한 번 더 거짓이 보태진 것이다. 찰스 마이어는 그 유언장에 미국식으로 메리Mary라는 이름의 아내와의 이혼을, 때맞춰 프랑스에서 매듭지어진 이혼을 언급했다. 물론 이혼이 그때 매듭지어졌다는 것은 거짓이다. 그러니 이 모든 일로부터 거리를 두고 싶었던, 불에 덴 것처럼, 그 검은 태양들로 인해 부서진 것처럼 느끼고 싶지 않았던 비비안의 마음을 어찌 이해하지 못하겠는가. 아마도 그런 과거가 조만간 그녀의 고용주들에게 알려질 것이고 그러면 모든 문이 완전히 닫혀버릴 거라는 두려움도 있었을 것이다. 그렇

게 되지 않도록 막아야 했다. 어떤 가족이 그런 재앙을 물려받은 여자를 채용해 아이들을 맡기려 하겠는가? 비비안은 충격을 견뎌내는 힘이 있었다.

찰스 마이어는 두 번째 아내인 베르타에게서 아이를 얻지 않았다. 그는 자신의 유서 조항들을 정당화하기 위해 아이들이 자립심을 가져야 한다고 주장했다. 그의 행동은 시간이 흐르면서 점점 참기 어려워졌다. 술, 욕설, 폭력. 그는 자신의 도베르만 개들을 목줄도 입마개도 없이 산책시켜 이웃들을 공포에 떨게 했다. 베르타를 위한 화해의 선물 명목으로 머큐리 자동차를 타고 드라이브를 나가기도 했다. 변한 것이 하나도 없었다.

그의 아내의 조카 두 명이 미국에 정착하기 위해 독일에서 왔지만, 깜짝 놀라 곧장 돌아갔다. 또 다른 조카는 숨 막히는 분위기를 피하려고 군에 입대한다. 미국의 고모부는 그들에게 반감과 두려움만 불러일으켰다. 베르타 역시 마리아만큼이나 행복하지 않았던 것 같다. 찰스 마이어는 그녀의 은행 계좌에서 돈을 찾아서 썼

고, 그녀의 조카 한 명은 그가 칼을 들고 고모를 위협하는 것을 보았다. 베르타가 세상을 떠났을 때, 그녀의 자매 중 한 명이 장례식을 주재하기 위해 자신이 살고 있던 아르헨티나로부터 급히 달려왔다. 찰스는 술로 망가진 탓에 손을 떨면서 겨우 장례 기록부에 서명했다. 베르타의 자매가 고인의 유골을 가톨릭 묘지에 안장했다. 몇 주 뒤 그 뒤를 이어 찰스가 세상을 떠나자 찰스의 유골을 바람에 뿌려준 것도 그녀였다. 아무것도 남지 않기를. 지상에 그가 체류했던 슬픈 자취도 모두 사라지기를. 혹시라도 남동생이 자신의 상속자가 될 수도 있다는 생각에 치를 떨던 찰스의 친누나 알마는 만약 자신이 남편보다 먼저 죽으면 찰스가 재산을 받지 못하게 하라고 유언장에 명기하기까지 했다! 비비안에게는 망각하게 될 시간이었고, 삶을 사는 시간이었다. 지칠 줄 모르고 세상을 바라보고 거기서 자신의 눈이 파악한 것을 포착하는 시간.

그녀는 자신의 사진 기술을 세공했다. 전시회에 가고,

미술 서적과 잡지를 샀다. 우리는 1952년에 롤라이를 지니고 뉴저지의 유니언 시티에서 메이턴Materne 자매들 옆에 있는, 그들의 사진 스튜디오에 있는 그녀를 발견한다. 그들은 구식 헤어스타일을 하고 얌전한 투피스를 입은 매력적인 중년 부인들이었다. 메이턴 자매 두 명은 인정과 존경을 받는 프로들이었다. 그들의 스튜디오는 새로이 떠오르는 그 신흥 예술을 높이 평가했다. 명성 있는 한 예술가가 그들과 합류했을 정도로. 바로 잔 베르트랑이다. 잔 베르트랑이 비비안의 인생에 한 번 더 등장했다. 결핵 요양소에서 여러 주, 여러 달을 보낸 뒤 쇠약해진 모습으로. 그녀는 조각을 포기하고 자신의 첫 적성으로, 그 옛날 그녀에게 처음 명성을 가져다준 사진으로 돌아왔다.

비비안 마이어는 거기서 자기 인생의 중추를, 인생의 의미를 발견한다. 그녀는 자신이 원하는 것을 알고 있었다. 그것은 모든 위대한 예술가들의 작품이 그렇듯이, 강박들이 가로지르는 단일한 흐름의 시작이었다. 무모하거나 일관성 없는 것은 아무것도 없었다. 1952년에

MoMA는 5인의 위대한 프랑스 사진가들, 브라사이[17],
앙리 카르티에 브레송, 로베르 두아노, 이지스[18] 그리
고 윌리 로니스의 전시회를 열었다. 비비안이 이 전시회
를 놓쳤을 거라 상상하기란 불가능하다. 그녀는 향후 수
십 년 동안 사진 작업을 계속해 나갈 것이다. 아무도 그
성과를 보지 못할, 심지어 그 존재조차 짐작하지 못할,
그리고 그녀 자신조차 조금밖에 알지 못할 작업을.

그녀의 인생은 두 극단 사이에서 전개된다. 뒤죽박죽
될 때가 많은, 가정에서 어린아이들을 돌보는 보모라는
직업과 사진을 찍으며 거리를 배회하는 일 사이에서. 직
업 덕분에 그녀는 일하는 시간에 아이들과 함께 길거리
를 걸으면서, 아이들로 하여금 새로운 동네들을 발견하
게 하거나 그들이 살고 있는 세계와는 매우 다른 볼거

17) Brassaï(1899~1984), 헝가리 태생의 프랑스 사진가. 사진집 《밤의 파리》를 펴
 내 에머슨 상을 수상했다.
18) Izis Bidermanas(1911~1980), 리투아니아 출신의 프랑스 사진가. 프랑스 서커
 스와 파리 사진들로 유명하다.

리와 활동들을 제공하면서 자신의 열정에 몰두할 수 있었다. 아 세상은 넓고, 삶은 도처에 있었다. 눈을 뜨고 보려무나!

우리가 그녀의 자화상 사진들에서 발견하는 확고부동한 외양을 그녀가 채택한 것도 이 무렵의 일일 것이다. 품이 넓은 외투나 꾸깃꾸깃한 레인 코트, 셔츠형 원피스나 미디스커트, 목 아래까지 단추가 달린 투피스 상의, 단색 또는 꽃무늬 셔츠, 내구성 좋은 구두, 머리칼을 고정하기 위해 늘 쓰고 다니던 챙 없는 납작한 모자, 그리고 형태가 일정하지 않은 펠트 모자. 효율, 편안함, 최소 비용. 누군가를 유혹하고 싶은 마음은 전혀 없어 보이는 차림새다. 그녀는 도시의 길거리를 배회하는 익명의 잿빛 그림자였다.

증언들이 말해주는 바에 따르면, 그녀는 사교적이고 단호하고 에너지가 넘치며, 유머가 많고, 임기응변에 상당한 감각이 있었다고 한다. 미술·정치·영화 등 매사에

호기심이 많았고, 미국의 '루저들'과 가까웠다. 그녀의 고용주 중 여러 사람이 그녀가 숨기지 않았던 사회주의적 공감을 상기하고, 그녀가 언론의 자유와 마찬가지로 정치에 대한 관심도 많았음을 증언한다. 그렇다고 해서 그녀가 투사는 아니었고 뭔가를 주장하는 참여 인사도 아니었다. 그녀는 혼자 지내는 걸 좋아했지만, 그녀의 눈은 난무하는 정치적 담화보다 더 많은 것을 말하고 보여주었다. 노동자들, 실직자들, 나이 든 사람들, 스스로 세상을 헤쳐가는 어린아이들 등 모든 비참함이 그녀의 렌즈 속에서 피난처를 찾게 된다. 그녀와 관련된 모든 것을 위한 봉헌 축문, 상상하기 어려운 한 요소에 올리는 봉헌 축문이다. 다른 증언들은 그녀의 훨씬 더 어두운 부분을 환기한다.

마리플로랑틴이 유산을 남겨준 일은 비비안의 인생에 찾아온 작은 햇빛이었다. 모든 사람이 남몰래 꿈꾸는 기적과도 같은 요행 말이다. 어떻게 보면 너무도 소박한 규모였지만, 그녀의 삶에 큰 호사를 허락해준 뜻밖의 행

운이었다. 1950년대에 그녀는 다른 일자리로 옮겨가기 전 시간이 나자마자 그 돈으로 여행을 했다. 텍사스, 플로리다, 캘리포니아, 일리노이, 그리고 캐나다와 라틴아메리카까지. 그 시대에 스스로 그렇게 계획적으로, 과감하게, 무모하게 행동하는 여성은 별로 없었다. 배낭여행자들의 시대가 아직 오지 않은 때였고, 당시 미국은 냉장고·가스레인지·믹서기 세트 옆에서 밝게 미소 짓는 가정주부, 어머니, 완벽한 아내를 찬양했다. 하지만 비비안은 그런 이미지와는 거리가 멀었다! 그녀는 고독했다. 그녀는 자유로웠다. 그녀는 세상을 이리저리 뛰어다녔다.

아버지, 어머니, 오빠는 더이상 그녀 인생의 일부가 아니었다. 그녀는 그들의 흔적을 모두 공들여 지워버린 것 같았다. 불타버린 땅. 살아남기 위해 잊어야 했다. 그 해로운 자기장에서 떠나야 했다. 오빠 칼의 삶은 여전히 가슴 아팠다. 비비안은 자기가 태어난 검은 구멍에서 있는 힘껏 빠져나오고 짐스러운 유전적 특성에서 벗어나

자신의 인생을 설계했지만, 칼은 끊임없이 그 안에서 허우적대고 표류했다.

우리는 시카고의 한 병원에서 그를 발견한다. 1952년에 그는 그 병원에서 도망친다. 그런 다음 뉴저지의 트렌턴에 있는 다른 병원에 들어간다. 그곳 의사들이 그에게서 정신병의 첫 징후들을 알아본다. 칼은 한국에서 복무할 만큼 군 생활을 오래 하지도 않았으면서 자신이 참전용사라고 주장한다. 그의 아버지는 당국의 문의를 받고도 민간 행정 당국과 군 당국에 아들의 상황을 분명하게 알려주지 못한다. 아는 게 전혀 없고 관심도 없었다. 칼은 퇴역 군인에게 지급되는 연금을 받지 못한다. 인생의 재앙이 끈질기게 그를 쫓아다녔다. 그 어떤 빛도 그 가련한 운명의 흐릿한 그물 사이를 뚫고 들어가지 못했다.

1955년 칼은 뉴저지 앙코라의 정신병원에 입원한다. 그는 다시 한번 자신이 퇴역 군인인 것을 인정받고 보상을 받으려 한다. 그러나 다시 수포로 돌아간다. 그가

군대에서 제명되었고 그 이유가 무엇이었는지 사람들이 알게 된 것이다. 칼은 존 윌리엄 헨리 조소라고 불린다. 그는 여전히 정체성의 급격한 변화를 겪고 있었고, 아버지의 이름을 분명하게 거부했다. 거기에 놀라운 점은 아무것도 없다. 의사들은 편집증적 조현병이라고 진단했다. 나이가 들어가면서 비비안에게도 편집증적 경향이 생겨난다. 그녀의 옛 고용주 여러 명이 다큐멘터리 영화 〈비비안 마이어를 찾아서〉의 공동 연출가인 찰리 시스켈Charlie Siskel의 카메라 앞에서 그렇게 증언한다. 유전이었을까?

이 다큐멘터리 영화의 원제가 '파인딩 비비안 마이어 Finding Vivian Maier'라는 사실은 재미있다. 영어로는 그녀를 발견하고find, 프랑스어로는 그녀를 찾는chercher 것이다. 프루스트의 영원한 무의식적 차용이다. 혹은 앵글로색슨족의 영원한 실용주의라고 할까….

칼은 역경에서 불운으로 이행한다. 그리고 그의 누이

는 철저히 거리를 둔다. 아무것도 그들 남매를 가깝게 해주지도 연결해주지도 못했다. 부모의 결점과 부모에게서 받은 상처 말고는 그들에게 공통점이라곤 없었다. 남매는 어린 시절도 그 어떤 행복한 순간도 공유하지 않았다. 칼은 앙코라에 있는 요양원의 완화된 수용 체제 아래에서 진정된 나날을 보내다 1967년 그곳에서 세상을 떠났다. 몇몇 증인들의 말에 따르면, 그곳에서 그는 정신에 문제가 있던 흔적은 전혀 찾아볼 수 없는 예의 바른 남자라는 인상을 남겼다고 한다. 앙코라의 묘지에 그의 무덤이 방치되어 있다. 한 남자의 인생에서 그것만이 남은 것이다. 조소 집안과 마이어 집안의 묘소 10여 기가 뉴욕, 뉴저지 그리고 시카고의 다양한 장소들에 산재해 있다. 한 가계가 완전히 해체된 것이다. 한 가족이 완전히 분열된 것이다.

시카고, 다른 삶을 향해
주사위가 던져지다

비비안에게 이 시기는 새로운 단절, 다른 삶을 위한 시간이었다. 바야흐로 20세기 후반으로 넘어가는 상황이었다. 1956년에 그녀는 뉴욕을 떠나 시카고로 향한다. 회색 혹은 베이지색 투피스 차림에 간소한 여행 가방을 들고 그랜드 센트럴 역의 소리가 울리는 둥근 천장 아래에, 이리저리 달리고 분주히 움직이고 지그재그로 이동하는 군중 속에 혼자 있는 그녀의 모습을 상상할 수 있다. 그녀는 대형 표지판에서 자신이 탈 기차의 플랫폼 번호를 확인한 뒤 서두르지 않고 그곳으로 향한다. 출발까지는 시간이 남았다. 그녀를 포옹해주고, 여행 잘하

라고 빌어주고, 물이나 잡지 따위를 사줄 사람은 아무도 없다.

스테인드글라스처럼 아치형으로 만들어진 로비의 커다란 창문 세 개로 아침 햇살이 비스듬히 새어 들어온다. 그녀의 머리 위 천장에는 성좌星座와 수천 개의 별이 그려진 프레스코화가 있다. 그 별들 중 그녀를 지켜주는 단 하나의 별이 있을까? 다시는 돌아올 일 없는 떠남이었다. 북서쪽을 향한 800마일, 미시간 호숫가로의 여행. '바람의 도시'라는 별명으로 불리는, 여름과 겨울 모두 극한의 기온으로 유명한 곳. 시카고가 그녀의 도시가 될 것이다, 그녀가 세상을 떠날 때까지.

무엇이 이 떠남에 동기를 부여했는지는 말할 수 없을 것이다. 구인 광고였을까? 착실하고 헌신적인 젊은 여성을 찾는… 혹은 그녀가 아직 남아 있는 가족들과 완전히 거리를 두려고 결심한 걸까? 우리는 비비안이 독립적이고 대담했다는 사실만 알 뿐이다. 옷 몇 벌, 사진이 담긴 상자, 밀착 인화지들, 책, 잡지, 하나도 버리지

않고 모아둔 서류와 문서 들, 카메라들, 필름통들. 이것이 그녀가 기차에 싣고 갈 짐이었다. 뉴욕이 그녀 뒤에 있었다. 그녀의 모든 이야기와 함께. 이제 그녀는 다시는 그곳으로 돌아가지 않을 것이다. 그녀가 마음속에 간직한 존재는 가깝게 지낸 외할머니의 친구 베르트 린덴버거인지도 모른다. 엄마와 외할머니의 대체물 같은 존재, 상냥하고 안심이 되는 사람. 비비안도 그녀에게 충실했다. 비비안은 평생 닻을 내릴 곳을 찾았다. 베르트가 사망하자 더이상 그녀를 뉴욕에 붙잡아두는 것은 아무것도 없었다.

그녀의 사진 작업에는 나이 든 여자들이 많이 등장한다. 그 무엇도 우연히 찍히지 않는다. 예술가는 자신의 머릿속에 맴도는 것, 자신을 끊임없이 괴롭히는 것, 자신을 관통하고 찢어놓는 것을 추적하는 법이다. 그것 말고는 없다. 비비안 마이어는 무엇보다 예술가였다. 그녀가 그렇게 주장한 적이 없었어도 말이다. 그녀는 밥벌이가 시급했지만, 한편으로 밥벌이는 그녀에게 부차적인

것이었다. 그녀는 심심풀이로 사진을 찍는 보모가 아니라, 밥벌이로 다른 일을 하는 예술가였다. 초점의 문제, 관점의 문제다. 그녀의 창조 작업 대부분이 밝혀지지 않은 채 비밀스럽게 남아 있다는 것은 또 다른 문제다. 심지어 그녀 자신의 눈에도 말이다. 그녀는 절대 그것을 보여주거나 팔거나 전시하려 하지 않았다. 동심원들을 통해 접근해야 하는 수수께끼다.

시카고에서 비비안은 겐스버그 집안에 들어가 일하게 된다. 1956년, 엘비스 프레슬리가 그를 숭배하는 여성 팬들에게 *러브 미 텐더, 러브 미 트루*Love me tender, love me true를 읊조리고, 11월 13일 대법원이 앨라배마 버스에서의 인종 분리를 위헌이라고 선언한 해이다. 거의 1년 전 로자 파크스Rosa Parks라는 한 여성의 거부가 있었다. 그녀는 백인 남성에게 자기 자리를 양보하라는 것을 거부해 체포되었다. 그리고 미국은 베트남에서 싸우는 혹은 몸부림치는 중이었다.

서른 살의 비비안은 시카고 북부 세련된 교외에 사는 유복한 부부에게 고용되었다. 그녀는 그 집에서 세 남자아이를 돌보는 일을 맡았다. 존, 레인 그리고 매튜였다. 그녀가 찍은 그 가족의 컬러 사진 한 장이 있다. 다섯 명으로 이루어진 그 가족은 넓은 거실의 소파에서 케네디 일족의 방식으로 포즈를 취하고 있다. 안주인 낸시 겐스버그는 쾌활한 여성이다. 짙은 파란색 눈을 가졌고 안색이 창백하며 갈색 머리에 헤어 왁스를 바르고 모자를 썼다. 리즈 테일러와 조금 닮은 데가 있다. 세 명의 소년은 셔츠 단추를 깃까지 채우고 재킷을 입었는데, 그중 막내는 엄마의 무릎에 앉아 있다. 넥타이를 맨 낸시의 남편 애브론은 속을 알 수 없는 지루한 듯한 표정으로 허공을 응시하고 있다.

비비안은 그들 집에서 17년간 살았다. 아마도 이때가 그녀 인생에서 가장 안정적이고 평온한 기간이었던 것 같다. 떨어져 살게 된 후에도 이들과의 인연은 계속 이어졌다. 그 집에서 나오고 여러 해가 흐른 뒤에도 비비안은 약혼식, 결혼식, 학위 수여식, 세례식 등 그들 가족

의 행사에 계속 참석했고, 때때로 그들의 집을 방문하기도 했다. 그리고 세 소년은 앞에서 우리가 보았듯이 그녀 말년의 구원자였다.

이 시기부터 비비안은 마치 초점이 정확히 맞춰진 것처럼 좀 더 명료한 모습을 드러낸다. 사람들의 증언이 전기적·혈통적 흔적에, 추측에 자리를 내준다. 오랜 세월에 걸쳐 그녀는 셀 수 없이 많은 수수께끼 같은 자화상 사진들을 통해 놀라운 솜씨로, 자신에 대해 만족하지 않고 특별히 심사숙고해서 구성한 프레임과 상황 설정을 통해 자신의 얼굴, 자신의 실루엣, 자신의 시선을 우리에게 제공한다.

그 사진들 속에서 그녀는 자기애적 접근보다는 연구 주제, 이용 가능한 자료로서 훨씬 더 많이 나타난다. 가장 아름다운 여자가 보이는 아름다운 거울 같은 것은 없다. 수수께끼, 그 자신들로만 작품을 구성하는 그 초상 사진들. 그녀가 세상에 존재했다는 증거들, 자취들, 체류의 표시들.

그녀가 나중에 사용하게 된 8밀리와 16밀리 필름들 덕분에, 어떤 사건이나 다양한 사실들에 관해 마치 기자 같은 방식으로 행인 또는 상점 고객들을 인터뷰한 오디오 녹음 덕분에 우리는 그녀의 의도가 무엇인지 모른 채 그녀가 움직이는 것을 보고 이야기하는 것을 들을 수 있다, 언제나 배경에서 말이다.

그것은 집합소, 폭로자, 삶이 제공하는 모든 것 속에서 그녀에게 제시되는 삶의 감광판이었을 뿐이다. 그녀의 사진들 중 동기 없이 촬영된 것은 없었다. 그 어떤 우연도 없었다. 사람들이 롤라이 카메라의 불편한 조작법에 대해 조금밖에 알지 못할 때, 그녀는 극도로 뛰어난 기교를 발휘했다. 일련의 동작을 포착하려는 경우를 제외하고, 그녀는 주제당 사진 한 장을 찍었다. 새 필름. 하얀 천. 매일 열두 장짜리 필름 한 통을 썼다. 실수가 별로 없었고, 수행이 완벽했다.

그녀가 찍은 사진의 주제들에 대해 말하자면, 증언들이 상반되고 의견이 분분하다. 어떤 사람들은 그녀가 대

부분 렌즈 속으로 사람들을 유괴하듯, 상자의 깊은 어둠 속으로 삼켜지는 사진을 찍었다고 말한다. 도둑질하듯 재빨리 사람들의 사진을 찍었고, 사진 찍힌 사람은 무슨 용도로 그 사진을 찍는지 알 수 없어 분노했다고 말이다. 어떤 네거티브 필름들에서 이것은 명백하다. 하지만 그녀가 찍은 대부분의 사진들은 사람들과의 진실한 만남을, 그들과 공유한 순간을, 오해의 여지가 없는 동의를 보여준다. 울림, 두 개의 부싯돌이 부딪칠 때처럼 불똥을 튀게 하는, 교차하는 두 삶 사이의 마찰. 비비안은 사람들에게 가까이 다가갔다. 두려움 없이, 수줍음 없이.

카메라 작동은 거리를 두되 대상에 근접해 찍은 사진들에서 나는 '좋은 거리'를 느낀다. 직접적 접촉. 부랑자들, 경찰에 연행된 지치고 술 취한 노동자들, 어린아이들, 보모들, 나이 든 여성들, 신문팔이들, 거리의 아이들, 온갖 연령대의 커플들, 청소년들을 찍은 사진들 말이다. 그들은 그녀를 바라보았고, 그녀는 그들을 보았다. 그녀는 그들을 알아보았다. 사진을 찍는다는 행위는 대상을 상징적으로 통합하는 것이다. 이런 이유로, 그리고 다른

어떤 이유로도, 추하고 절망스러운 유기遺棄의 장면들이 있음에도 불구하고 그녀의 작업에 관음증은 존재하지 않는다. 그렇게 얼굴에서, 몸짓에서, 세부에서 한 사람의 삶 전체의 전개를 몇 초 만에 알아보려면 스스로 많은 경험을 해야, 존재의 어려움을 알아야 한다.

겐스버그 집안에서 세 명의 소년을 돌보면서 비비안은 큰 신뢰와 자유를 누렸다. 그 아이들과 함께 긴 산책을 하고, 시내를 유람하고, 버스를 타고 돌아다니고, 새로운 것을 발견하고 탐험했다. 비비안은 방 하나와 개인 욕실을 자유롭게 썼다. 그녀는 그 욕실을 거울을 들여다보는 용도가 아니라 암실로, 작은 연구실로 사용했다. 새로운 발견의 비밀들. 서랍장 속에서는 사진 인화지가 바스락거렸다. 에피파니.[19] 기적의 아타노르.[20] 그 17년이 지나고 1973년 겐스버그 집안에서 나오게 되자, 그녀는

19) 갑작스럽고 현저한 깨달음 혹은 자각.
20) 연금술에서 사용하는 대형 증류기.

자신이 찍은 사진들을 더이상 보지 못한다. 돈이 없어서 현상소에 필름을 맡길 수 없었고, 암실도 없었기 때문이다. 그러나 그런 상황은 그 어떤 방식으로도 그녀의 작업에 영향을 미치지 못한다. 작업을 시작하면 사진은 따라오게 되어 있었다. 생명과도 같은 사진.

그럼에도 불구하고 비비안은 기이한 사람이었다. 엉뚱하고 사람을 당황하게 하는, 걱정스러운 행동을 하는. 그녀는 양면적이고 복합적인 성격을 갖고 있었다. 이후의 고용주들, 그녀가 돌보았던, 이제는 성인이 된 아이들이 그런 면을 각자 조금씩 묘사한다. 위엄 있고 근엄하고 검소한 외양을 하고 있던, 이따금 까다롭고 이따금 웃기고 따뜻했던 보모, 교양 있고 매사에 호기심이 많고 거동이 남자처럼 당당했던 그 이상한 보모를 떠올리노라면, 그들에게는 상반된 감정들이 솟아오른다. 1930년대에나 어울릴 법한 낡은 옷들을 되는대로 걸쳐 입던 여자. 혹은 그들 중 한 명의 잔인한 표현에 따르면 소련의 여성 노동자 같은 옷차림을 하던 여자. 그녀는 늘 목

에 카메라를 걸고 다녔고, 그것을 절대 내려놓는 법이 없었다. 잘 때도 목에 걸고 자는 게 아닐까 생각될 정도 였다. 그녀가 아이들을 데리고 때때로 안전이 전혀 확보 되지 않은 상태에서 그들의 생활반경에서 멀리 떨어진 구역들로 긴 탐험을 하러 가는 일이 잦아져 결국 부모 들이 그런 외출을 제한하거나 금지해야 했다. 마이어 미 스터리는 짙어져만 간다.

그녀는 프랑스 악센트로 말을 했는데, 어떤 사람들에 게 그것은 가짜로 꾸며낸 것, 혹은 과장된 사실로 기억 된다. 관련 도서들이 꽂힌 책장 앞에서 찰리 시스켈의 카메라를 마주 보고 증언한 남자에게 그것은 의심의 여 지가 없다. 그는 확신에 차 있다. 그는 프랑스어 모음들 의 발음에 관해 혹은 비슷한 뭔가에 관해 논문을 썼다. 그는 자신의 주제에 관해 잘 알고 있고, 매우 큰 확신을 가지고 단언한다. 반면 다른 사람들에게 그 악센트는 자 연스럽고 매우 실제적이다.

프랑스 출신? 뉴욕 태생? 천재적인 사진가? 미스 마

이어? 당신 지금 농담하는가? 인터뷰에 응한 사람들은 깜짝 놀란다. 그들은 아무것도 보지 못했거나 그 어떤 궁금증도 갖지 않았다. 누가 평범한 가정집에 고용된, 괴짜 같은 면이 있는 올드미스에게 관심을 갖겠는가? 아무도 감히 비비안이라고 부르지 못했던 미스 마이어는 자기 자신에 관해 아무런 힌트도 남기지 않았다. 정말로 아무것도. 심지어 어떤 때는 이름을 밝히는 것조차 꺼렸다. 사람들이 이름을 물으면 그녀는 이렇게 답했다. *스미스라고 부르세요. 혹은 존스라고 부르세요.* 자신의 정체성을 뭉개버리려는 혼란스러운 시도였을까? 소멸의 경계에 있는 차용, 거짓말, 흐릿한 윤곽? 상실에 대한 두려움? *스스로를 드러내는 것*에 대한 두려움? 아니면 향후 심해질 편집증의 시초였을까?

한 표현은 또 다른 표현을, 사진적 의미에서 드러냄에 대한 표현을 불러온다. 그런데 그녀의 사진 중 뭔가를 *드러내는* 것은 너무도 적다…. 그녀 어머니가 자신의 정체성에 대해 했던 거짓말들, 그리고 마이어라는 이름

의 계속되는 변형들을 생각하지 않을 수 없다. 폰 메이어von Meyer, 메이어Meyer, 마이어Mayer, 마이어Meier…. 이 이름들이 그 가족 구성원들 위로 떠다니다가 시기에 따라 조금씩 내려앉는 것 같다. 세상으로의 열림과 비밀에 대한 강박관념, 서로 모순되는 두 가지 움직임, 저울의 양극단. 두 요소로 이루어진 특이한 움직임, 특이한 교대.

이 시기에 비비안은 인생에서 가장 위대한 페이지 중 하나를 쓰게 된다. 1959년, 그녀는 돌연 겐스버그 가족에게 일을 휴직하고 잠시 떠나겠다고 알린다. 그녀의 방식으로. 무뚝뚝하게. 설명 없이, 자세한 이야기를 하지 않고. 그녀는 떠난다. 보르가르의 유산 덕분에 9개월 동안 세계 일주 여행을 한다. 그리고 그것에 대해 아무 이야기도 하지 않는다. 한동안 자신이 자리를 비울 거라고만 알리고, 그 기간 동안 자기 일을 대신할 사람을 찾아냈다. 그녀는 모든 것을 계획했다. 그만하면 충분할 터였다.

그녀는 떠난다. 로스앤젤레스로. 그리고 돌아온다. 아

무도 그 이상은 알지 못한다. 심지어 수십 년 동안 그녀의 친구였다고 주장하는, 짧은 백발에 진한 화장을 한 노부인조차. 어느 날 길에서 우연히 그녀를 마주친 비비안이 가지 말라고, 같이 이야기 좀 하자고 거의 간청하는데도 바쁘게 자기 갈 길을 간 이상한 친구 말이다. 비비안은 어떤 곤경의 밑바닥에서 그런 호소를 했을까? 아무것도 말하지 않는 사람, 아무 부탁도 하지 않는 사람이었던 그녀가.

시카고의 길거리들은 세상과 존재들에 대한 그녀의 호기심을 채우기에 부족했을 것이다. 그녀는 카리브 제도에 갔다가 배를 타고 태평양에서 대서양으로 여행했고, 예멘과 이집트에 갔다. 그런 다음 아시아, 태국과 인도를 돌아보았다. 그녀의 일주 여행을 정확하게 재구성하기는 힘들다. 여기저기서 수백, 수천의 얼굴들이 존재를 해독하려는, 그들을 이해하려는 욕구를 가진 그녀의 필름에 고정되었다. 비비안은 특파원이고 모험가였다.

그 그랜드 투어[21]는 유럽에서 끝난다. 프랑스에서. 파리, 찬란한 루브르에서. 그녀는 팸플릿과 여행안내서의 페이지들을 일일이 사진 찍고 많은 그림도 카메라에 담았다. 모든 것을 간직했다. 나중을 위해. 영원히. 그런 다음 이 일주 여행을 종결하기 위해 세 번째이자 마지막으로 그녀가 그토록 사랑하는 골짜기, 에크랭 산괴山塊에 있는 생쥘리앵 마을로 간다. 이번에 그녀는 기대한 것을 발견하지 못한다. 가족, 일족, 뿌리, 유대관계, 그녀의 역사 말이다. 그래도 사람들은 그녀를 기쁘게 맞이했을 것이다. 확실하진 않지만. 아메리카 여자가 돌아왔다, 관광객으로. 그녀는 그럴 여유가 있었다. 그녀는 무엇을 추구했던 걸까? 어떤 앙심들을, 잇새로, 불만스러운 입으로 내뱉었을 신랄한 말들을 우리는 어렵지 않게 짐작할 수 있다. 혹독한 시선들을. 몇몇 사람은 그녀가 토지를 판 것에 대해 화를 냈다. 그곳에서 그 땅은 신성

21) 17세기 중반부터 19세기 초반까지 유럽 상류층 자제나 화가들 사이에서 유행한 유럽 여행. 주로 르네상스 문화를 꽃피운 이탈리아를 필수 코스로 삼았다.

한 것, 가치 있는 유일한 재산이었기 때문이다. 혹은 그녀를 맞아준 것은 그저 무관심이었을 것이다. 각자 자기 인생이 있으니까. 그 골짜기 사람들은 땅을 일구고 가축을 돌보는 것이 일이었다. 그러니 비비안이 사진이나 찍으며 시간을 보내는 건 그들로서는 이해할 수 없는 일이었을 것이다.

그녀는 사람들을 방문하고 조소 가족의 묘소들을 촬영했다. 미국에 조소 가족과 마이어 가족의 묘소들이 여기저기 흩어져 있는 것을 생각할 때, 그 묘소들은 소박하고 평범하지만 너무도 감동적이었다. 조상들의 땅, 그녀가 그렇게 여기는 사람들의 땅. 비비안이 거기서 촬영한 것은 사진가의 사진이 아니라 메모, 그녀가 만들어내려고, 건축하려고 시도한 이야기가 담긴 내밀한 수첩이었다. 아무것도, 재산도 가족도 소유하지 못한 그녀가 말이다. 심지어 그녀는 묘지에 자리 하나를 구입해 옛날에 공동묘지에 매장되었던 이모할머니의 유해를 거기로 이장했다. 그녀가 그토록 바라온 이야기, 자기 자리를 찾으

려 했던 한 가계로의 귀속이었다. 어딘가에 소속되고자
하는 꿈 말이다. 그녀는 자신이 거의 아무것도 알지 못하
는 그 고인들을 가족으로 인정하고 받아들였다.

여러 해 전과 같은 방식으로 길거리를 돌아다니고,
일상의 자질구레한 사건들, 오늘날 거기 사는 사람들조
차 더이상 볼 수 없는 장면들·종탑·풍경·나무·개울·
산꼭대기를 사진에 담아 불멸하게 한다. 물론 그 사진들
은 이 예술가가 찍은 사진 중 빼어난 것들은 아니다. 마
을의 각진 골목길들, 넓은 초원, 그녀가 자신의 가장 뛰
어난 재능을 부여한 곳은 거기가 아니었다. 나는 그 사
진들에서 단순한 추억들을 보았다. 그녀가 그 장소의,
그 순간의 흔적을 간직하기 위해 여행 가방 속에 넣은,
그리고 단순한 시선의 스침으로 충분히 다시 솟아오르
게 할 그 하찮은 것들, 무가치하고 소소한 물건들, *장미
꽃 봉오리* 말이다.

그리고 비극이 닥쳐왔다. 비비안은 그녀의 푸른 낙원

에서 영원히 쫓겨나게 된다. 그녀의 사촌 마르셀 집에서 그 절연이 일어났다. 그녀는 어머니의 사진 한 장을 기념으로, 선물로 그에게 갖다준다. 어머니의 몇 장 안 되는 사진 중 한 장을.

그녀는 그에게 빚에 관해서도 이야기했다. 그녀가 20년도 더 지나 자기 것으로 떠안은 빚에 관해. 1938년에 그녀가 어머니와 함께 뉴욕으로 가기 위해 탔던 뱃삯 말이다. 찰스 마이어의 요청으로 미리 당겨 쓴 돈이고 그가 전부 갚겠다고 약속했었다. 당초에 비비안은 그런 언급은 하지 않고 그 빚을 갚을 생각이었다. 그러나 긴 여행 끝이라 돈이 떨어졌다. 그녀는 사촌에게 그 사실을 털어놓았다.

대신 자신이 아끼는 카메라 중 한 대를 주겠다고 제안했다. 그 제안에 대한 답으로 그녀가 받은 것은 욕설과 조롱뿐이었다고 말할 수 있을 것이다. 그곳에서 그들이 카메라로 무엇을 한단 말인가? 자전거나 고데기라면 적어도 쓸모가 있었을 것이다! 프랑스와의, 가족과

의 우호적 관계는 거기서, 그 거부 장면에서, 갑작스러운 오해로 인해 깨져버린다. 거부당하고 상처받은 비비안은 시카고로 돌아간다. 알프스의 그 푸른 골짜기는 이제 추억으로만 남게 된다. 그곳에 그녀의 자리는 없었다. 뿌리를 내리려는 꿈은 끝나버렸다. 다시 한번 결별을, 고통을 감당해야 했다. 그녀의 마음에 맹꽁이 자물쇠가, 세 번 돌려야 열리는 자물쇠가 채워졌다. 오직 그녀의 사진들만 그녀를 대신해 이야기를 하게 된다.

하지만 그 골짜기와의 마지막 유대관계는 특기할 만하다. 그녀가 미국으로 돌아온 직후인 1960년경이었다. 그 유대관계가 완전히 파괴되기 전의 마지막 행동. 비비안은 그 마을의 사진사에게 편지를 보내 사진을 인화하자고 제안했다. *내가 사진들을 엄청 많이 찍었어요! 내가 엄청 많이라고 말할 때 그건 정말로 엄청 많은 거예요. 그리고 나는 그 사진들이 정말로 나쁘지 않다고 생각해요.* 마을 사진사는 그 제안을 거절한다. 일이 많아서 혹은 관심이 없어서 또는 대서양 양쪽에서 주고받아

야 하는 절차의 복잡함 때문이었을까. 그런 것은 중요하지 않다. 중요한 건 그 편지가 중요한 두 가지를 증명한다는 것이다. 작동 순간의 파인더 속 이미지를 넘어서자기 사진들을 보고 싶었던 그녀의 현실적 욕망. 그리고자기 작업의 가치를 인정받고 싶은 마음. *사진이 많이있어요, 정말로 많이. 그리고 훌륭해요, 매우 훌륭해요,내 생각엔.* 한 번 더 약속이 어긋난다.

시카고로 돌아온 그녀는 다시 겐스버그 집안으로 들어가고 세 소년 곁에서 일상을 되찾는다. 아무도 그녀에게 지난 9개월 동안 무엇을 했느냐고 묻지 않았다. 관심이 없어서였는지 아니면 조심스러워서였는지는 단정하기 어렵다. 아마도 사람들은 물어봐야 쓸데없다는 걸 알고 있었을 것이다. 미스 마이어는 절대 자기 이야기를하지 않으니까. 비밀, 침묵이 그녀 인생의 라이트모티프였다. 태국, 이집트, 인도 혹은 예멘에서 경험한 이미지들과 모든 기억, 모든 감각, 모든 감정, 모든 눈부심이그녀의 기억 속에 살아 숨 쉬고 있었다.

비비안은 겐스버그 가족의 일원이었다. 혹은 거의 그
랬다. 적어도 일상을 구성하는 모든 일에서는. 그들과
함께 찍은 사진들이 많이 있다. 8밀리와 16밀리 컬러 필
름으로 시험 삼아 찍은 영상들도 있다. 겐스버그 가족과
지낸 시절은 행복에 가장 가까운 시절이었다. 그러나 가
족애라는 감정, 사소한 순간들까지 공유했던 그 17년의
세월에, 세 아이와 함께 경험한 친밀감에 상실이 이어진
다. 다시 떠나야 했다. 상자들을 꾸려야 했다, 또 한 번.
그녀는 한 번 더 방황을 하게 된다. 고정점固定點의 소멸.
아이들이 자랐고, 이젠 더이상 보모가 필요하지 않아요.
미안해요, 미스 마이어, 정말 미안해요. 하지만 당신은
우리를 이해할 거예요, 그렇죠?

붕괴 그리고
추락의 현기증

비비안은 다시 원피스와 스커트, 셔츠를 꾸렸다. 카메라, 책, 신문 스크랩, 잡지, 서류들도. 종이로 만든 집, 노마드의 텐트. 이후 그녀는 1980년경까지 이 가정에서 저 가정으로, 이 집에서 저 집으로 옮겨 다니며 살아야 하는 운명에 처했다. 그렇게 유복한 계층의 아이들을 돌보는 보모 일을 계속했다.

더이상 욕실을 암실로 개조할 수 없었고, 더이상 찍은 사진을 인화할 수 없었다. 그녀에게 안식이 되었던 유일한 기억. 그런 점에서 쫓기듯 산 이후의 삶에는 아

마도 더 가슴 아프고, 더 끔찍하고, 더 매혹적인 것이 존재했을 것이다. 그 존엄성, 손상되지 않고 남아 있는 욕망, 속박, 현실의 폭력성을 마주한 그 의지, 그 소멸. 그리고 새로운 이미지들, 그녀 내면의 세계, 그녀의 강박, 그녀 마음의 상처, 경탄을 유발해야 할 필요. 거기에는 필수 불가결한 행동, 생명 유지에 꼭 필요한 행동을 위한 억제할 수 없는 힘이, 그녀의 전 존재의 투사가 존재했다. 겐스버그 시절 이후에도 비비안은 자기 예술의 기술적 발전을 계속 시도했다. 24×36인치 컬러 사진, 그리고 영상 촬영을 시도했다.

비비안 마이어에게 관심을 기울이다 보니 다른 예술가들의 삶도 머릿속에 떠오른다. 모든 예술가들. 극도의 절망에 빠지고 무용성에 고통받은, 알려지지 않은 기적들을 창조한 모든 예술가들. 스탈린의 숙청에 희생되고, 콜리마 강으로 가는 길에서 시를 쓴 시인 오시프 만델스탐Ossip Mandelstam이 있다. 그는 크리스마스 며칠 뒤 블라디보스톡 근처의 강제수용소에서 기아, 추위, 티푸스

로 죽었다. 거기서 그는 연필 한 자루와 얼룩지고 구겨진 종잇조각 몇 개를 구할 수 있었다. 보물이었다. 그리고 기진맥진할 때까지, 의식을 잃을 때까지 글을 썼다.

나는 다른 형제애들을, 다른 동료애들을, 페르난두 페소아[22] 또는 프란츠 슈베르트를 생각한다. 역시 소멸되고, 출판되거나 연주되는 것을 그들이 결코 보지 못할 작품들. 리스본의 문인, 평온하지 못했던 그 남자가 그랬던 것처럼 정체성이 흐릿해지고 다양해지는 것. 스미스라고 부르세요, 알바루 데 캄푸스, 리카르두 레이스, 알베르투 카에이루[23]라고 부르세요…. 트렁크 속에 차곡차곡 쌓인 작품들은 그의 생전에 출판되지 못했다. 이 셋방에서 저 셋방으로 옮겨지기를 거듭했다. 그 많은 비밀들. 무역회사에서 상업용 서신 쓰는 업무를 하면서 암

22) Fernando Pessoa(1888~1935), 포르투갈의 시인. 생존 당시에는 인정을 받지 못했지만 그가 남긴 방대한 시들이 사후에 호평을 받았다.
23) 세 이름 모두 페르난두 페소아가 사용한 이명異名들이다. 그는 75개에 달하는 이명을 사용했다고 한다.

흑 속에서 느꼈을 그 깊은 고독.

빈의 음악가 슈베르트의 경우, 물질적으로 궁핍하긴 했으나 창조력은 고갈되지 않았고 음악이 무궁무진하게 솟아났다. 그러나 그가 작곡한 약 1000곡에 달하는 작품 중에서 그가 연주되는 것을 듣거나 편곡되는 것을 본 작품은 짧은 소품, 즉흥곡, 가곡 등 100곡 정도에 불과했다. 그는 방 하나에 소박한 침대 하나만 놓고 살았다. 심지어 피아노조차 소유하지 못했다. 그의 소지품은 상자 한두 개에 모두 들어갈 정도로 간소했다. 그는 자신을 사로잡는 것들을 받아들였고, 그것에 생명력을 불어넣었다. 그것보다 더 중요한 것은 아무것도 없었다. 삶은 그를 호되게 다루었지만, 창조 행위는 그에게 아무런 족쇄도 채우지 않았다. 구겨진 운명들. 집도 절도 없이 도시에서 방황하는 사람들. 승리자로서 혹은 정복자로서 세상을 점유하지 못한 채 세상을 통과하기만, 세상을 바라보기만, 세상에 대해 말하기만 했던 초라한 존재들. 비비안, 그리고 수많은 다른 예술가들. 견자見者들, 눈에 보이지 않는 그 존재들.

겐스버그 집안에서 지내던 시기 막바지부터 비비안의 모든 것이 조금씩 망가진 듯하다. 1972년 그 집을 떠날 때 그녀는 46세였다. 모든 것이 흔들렸고, 떠나야 했다. 다시 길을 나서야 했다. 그녀는 그 누구를 위해서도 존재하지 않았다.

보모 일을 그만둘 때까지, 그녀는 여러 가정에서 아이들을 돌보았다. 그동안에는 소위 큰 재앙들을 감추기 위해서인 듯 다양한 행복들이 있었다. 그랬다, 틀림없이 그때부터 추락의 메커니즘이 시작되었다. 이 시기에 그녀의 어떤 성격적 특징들이, 어떤 행동들이 반향을 일으키고 충격을 준다. 적어도 사람들을 불편하게 한다.

그녀의 옛 고용주들의 증언을 어떻게 받아들여야 할지 우리는 잘 알지 못한다. 특히 그녀가 돌보았고 오늘날에는 성인이 된 어린아이들의 증언 말이다. 그들의 다양성 속에, 그들의 진실성 속에 듣는 사람을 혼란스럽게 하는 어떤 것이 존재하니 말이다. 그들의 모순된 증언

들. 그들이 과연 같은 사람에 관해 이야기한 걸까? 우리는 이런 의심을 가질 수 있을 것이다.

진짜 비비안 마이어는 어떤 사람이었을까? 끊임없이 새로운 발견을 하게 해주고 자신이 돌보는 아이들의 눈을 넓은 세상을 향해 열어준 매력적이고 엉뚱한 메리 포핀스? 혹은 하르피아,[24] 마귀할멈, 추악한 악녀 또는 어린아이들을 위험에 빠뜨리는 학대자? 하지만 어쩌면 우리는 모두, 피란델로[25] 식으로 말하면, 타인의 시선 속에서 *아무도 아닌 동시에 10만 명인 어떤 사람*[26]으로 보이도록 선고된 게 아닐까?

사람들은 얼이 빠진 채 에피날 판화[27]에 그림자를 드리우는, 미디어에 의해 안일하게 되풀이된 설탕 입힌 클

24) 그리스 신화에 나오는, 여자의 얼굴에 새의 몸을 가진 괴물. 바람처럼 빠르게 날아다니며 어린아이나 죽은 자의 영혼을 날카로운 발톱으로 낚아채 간다.

25) Luigi Pirandello(1867~1936), 이탈리아의 소설가·극작가. 1934년에 노벨문학상을 수상했다.

26) Uno, nessuno e centomila, 피란델로의 소설 제목.

27) 19세기에 에피날에서 만들어진 교훈적인 내용의 통속화. 지나치게 도식적이고 낙관적인 현실 묘사나 진부한 이야기를 뜻하는 은유로 쓰이기도 한다.

리셰에 상처를 가하는 '유모 사진가'에 대한 발언들에 귀 기울인다. 그러나 우리의 세상은 이미지를 좋아하며, 우리는 마음이 급하고 지름길을 좋아한다. 어쨌든 비비안 마이어는 여러 아이들과 함께하면서 그들을 불안하게 하고 때로 학대하는 모습을 보였던 듯하다.

어떤 사람들은 찰리 시스켈의 인터뷰에 응하면서 그녀가 아이들을 유기했다고, 산책하던 중 일부러 아이들을 버리고 가버렸다고, 혹은 실수로 아이들을 지하실에 가둬놓아서 아이들이 공포에 차 울부짖었다고 이야기한다. 그녀가 아이들을 때렸다는 혹은 셔틀콕처럼 방 안에서 이리저리 쳐서 날려 보냈다는 증언도 있다.

갈색 머리의 한 젊은 여성은 커다란 안락의자에 웅크린 채 매우 주저하며 말하기 어려운 뭔가를 이야기한다. 자신의 보모가 자신을 자주, 말 그대로 사육했다고. 움직이지 못하게 몸을 내리누른 채 질식할 때까지 억지로 음식을 먹였다고. 또 다른 어린아이의 경우, 비비안이 자신이 문구점에서 사온 자질구레한 장난감들을 소독

제를 잔뜩 푼 양동이에 담그고는 매우 만족스러워하며 부서질 정도로 비벼댔다고 말한다. 한번은 돌보던 여자아이를 도살장에 데려간 적도 있다. 그 여자아이는 피와 죽음의 냄새, 일꾼들이 창으로 찌르며 우리 밖으로 몰아대 괴로워하는 동물들의 울음소리가 머릿속에 영원히 각인된 채 도살장에서 돌아왔다. 때때로 부모들이 개입해 아이들을 그녀가 좋아하는 수상쩍은 동네에 데려가지 말라고 금하기도 했다. 이 모든 증언 앞에서, 기억들을 상기하는 이 증인들의 동요 앞에서 우리는 당황하게 된다.

또 다른 사람들에게 그녀는 여명, 그들 어린 시절의 오로라이자 태양이었다. 늘 주의 깊고, 수많은 것을 고안하고, 부모들은 절대 생각하지 못하는 혹은 시간이 없어서 보여주지 못하는 것을 그들에게 경험시켜줄 준비가 되어 있었다. 그녀는 그들을 영화관이나 중국인들의 신년 행사에 데려갔다.

비비안이 그토록 상식에서 벗어나는 행동을 하면서 17년이나 한 가정에서 일할 수 있었다는 것은 상상할 수 없는 일로 보인다. 그리고 그녀가 불안정, 재능, 그리고 때로는 괴로움을 포착할 수 있었던 그 아이들의 사진을 찍었다는 것도. 비비안의 양면성이다. 그녀 주위에 퍼덕이고 벽에 위협적인 그림자를 드리우는 커다란 검은 날개처럼. 그녀는 불행을 초래하는 악순환을 피하지 못한 채 자신이 겪었던 행동들을 꾸준히 복제한 걸까? 의식했든 못했든, 어두운 복수심 같은 것이 작용한 걸까? 아니면 비비안에게 해리성 인격장애가 있었다고 가정해야 할까?

세월이 흐름에 따라 비비안의 행동 장애가 심해졌다는 가설을 받아들일 필요가 있다. 추락이 이어진다. 비비안은 고용주가 자신의 방에 몰래 들어와 방을 뒤졌다고 비난하면서 편집증을 보이고 분노발작을 일으켰다. 그녀가 일했던 집의 여주인 한 명이 페인트 공사를 위해 이웃집 남자에게 그녀의 신문 무더기를 줘버린 것을

비비안이 알아차렸을 때도. 그 여자는 아무것도 아닌 오래된 신문 뭉치를 가지고 비비안이 그토록 격분하는 것을 이해하지 못했다. 그 유복한 여자에게 그것은 자신이 너그럽게 그녀에게 양도해준 쓰레기일 뿐이었다. 여주인은 그것들을 여전히 자기 것으로 여겼고 자신이 마음대로 처분해도 된다고 생각했다. 그러나 자신이 잠을 자는 침대조차 자기 것으로 소유하지 못한, 자신이 들여다보며 머리 손질을 하는 거울조차 소유하지 못한 비비안에게 그 종이들은 인생의 전부였다.

비비안의 고용주였던 또 다른 사람, 시카고 대학교의 전 수학 교수 잘만 우시스킨Zalman Usiskin은 비비안이 그의 집에 일하러 오기 전날 자신이 종이 상자들을 가지고 올 거라고 알리면서 그것들을 정리해 넣을 수 있게 해달라고 요청했을 때 받았던 충격을 이야기한다. 물론 문제 될 건 없었다. 차고에 여유 공간이 있었으니까. 그런데 비비안은… 자그마치 상자 200개를 가져왔다! 어떤 사람들은 과거 일을 떠올리며 불평하고 염려를 표했다.

그녀가 자기 방에 상자들을 많이 쌓아놓아 2층 마룻바닥이 휘었고 그들 머리 위에서 천장이 내려앉을 위험이 있었기 때문이다. 그녀 방의 문과 침대 사이에는 한 사람이 겨우 지나갈 만한 좁은 공간만 겨우 나 있었다. 마치 그녀가 거기에 모태를, 보호하고 위안이 되는 태반과도 같은 피난처를 재창조한 듯했다. 그녀만의 공간. 물건을 쌓아놓는 것에 대한 집착과 여러 가지 강박도 작용했다. 비비안은 버스 티켓, 팸플릿, 청구서 등 모든 것을 버리지 않고 보관했다. 상자에 넣지 않은, 세금 과잉 징수분으로 돌려받은 수표들도 발견된다. 비비안의 왕국은 다른 곳에 있었다. 또 다른 사람은 보모가 쓰레기통 안을 촬영하는 데 열중하고 있는 모습을 자신이 불시에 목격했을 때 그녀가 무척 당황하던 일을 증언한다….

비비안의 정신적 균형이 흔들렸던 듯하다. 찰스 마이어, 마리아 조소, 칼의 그림자들이 그녀에게 다가오고 있었다. 고립·고독·절망이 어슬렁거리고, 흔적을 남기고, 들러붙었다. 그녀는 남자들을 기피하고 두려워했다.

붕괴 그리고 추락의 현기증

그들이 어떤 말 못 할 상처를 되살아나게 한 걸까? 때때로 그녀의 입에서는 그녀 의사와 상관없이 비통한 비명, 외침이 새어 나왔다. 또 다른 아이를 입양할까 고민하는 고용주 가족에게 그녀는 이렇게 말했다. 누군가를 돌보고 싶다면 나를 돌보지 그래요! 이제 우리는 이 신랄한 농담에 무엇이 숨겨져 있는지 간파할 만큼 그녀에 대해 충분히 알고 있다. 앞에서 이미 언급한 오래된 지인, 그녀의 친구로 자처했지만 수십 년 동안 소식이 없다가 우연히 마주친 여성에게, 비비안은 일상적인 말 몇 마디를 나눈 뒤 이렇게 말했다. *제발 부탁이니 가지 마요!* 그러나 그녀의 말을 듣는 사람은 아무도 없었다.

1989년에서 1993년까지 비비안은 정신장애가 있는 사춘기 소녀 키아라 베이린더Chiara Bayleander를 돌보았다. 증언들에 따르면, 비비안은 그 소녀의 가장 좋은 친구였던 것 같다. 비비안에 대해 이야기할 때 너무도 많은 관점이 서로 대립하는 것을 보면 혼란스럽다. 그들의 감정은 모두 진실하며 수상쩍은 점은 전혀 없다. 한 가지는

확실하다. 그녀가 누군가를 무심하게 내버려 두지는 않았다는 것이다. 후회와 잃어버린 기회들이 어우러져 벌인 놀라운 댄스파티, 그 각각의 놀라운 무분별. 만약 사람들이 그 이면을 알았다면 어땠을까…. 하지만 아는 것보다는 눈앞에서 보는 것이 더 중요했을 것이다.

그녀에 대해 잘 파악한 가정들은 비비안과 더이상 함께할 수 없다는 걸 알고 '분리'하려 했다고 시인한다. 처분하고 싶은 귀찮아진 동물에 대해 말하듯이. 까다로운 행동, 견디기 어려운 사건들. 그들은 진저리가 났다. 체념한 혹은 운명론자인 비비안은 항의하지 않고 '해고'를 받아들이고는, 두 달 치 봉급에 해당하는 퇴직금을 요구했다. 그리고 떠났다.

한 여자는 힘든 순간이었다고 설명한다. 그래서 팔려고 내놓은 집에 비비안이 임시로 살도록 해주었다고 한다. 그 대가로 그녀는 집 보러 오는 사람들에게 집을 보여주어야 했다. 그런 건 아무것도 아니었으리라. 하지만

비비안은 방문객들에게 퇴짜를 놓고 그 집에서 나가기를 거부했다! 상황이 악화되었다. 그녀는 집 열쇠를 돌려주지 않으려 했다. 물론 언젠가는 떠날 것이다. 그 집을 떠난다는 건 그녀에게 괴로운 일이었을 것이다.

그때부터 가난과 고통이 점점 더 은둔하는 그녀의 삶에 그림자를 드리운다. 그녀 삶의 영역이 점점 좁아진다. 강박, 엉뚱한 생각, 불안. 사람들이 그녀의 집에 들어와 물건을 뒤지고 그녀를 염탐한다. 그녀는 그렇다고 확신한다.

거동에 에너지가 많고 호기심에 끝이 없고 자기 시대에 열중하던 여자, 베트남 전쟁과 워터게이트 사건 동안 다양한 사진들을 찍던 여자, 사회주의적 공감을 보여주고 무에서, 망각에서 빠져나오려고 지칠 줄 모르고 애쓰던 여자는 어떻게 된 걸까. 소외된 사람들, 주변인들, 쇠약해진 사람들, 낙심한 사람들의 얼굴에서 매일 자기 이야기의 반영과 자기 얼굴의 특징을 좀 더 많이 발견하

고 있었을까?

두 명의 다른 여성 예술가가 내 머릿속에 떠오른다. 카미유 클로델Camille Claudel, 세라핀 드 상리스Séraphine de Senlis. 각각 조각가와 화가다. 둘 다 주변인의 삶을 살다가, 부인되고 무시당하며 광기에 빠져들었다. 절대를 향하는 길, 지나치게 고독한 길들이 두려움을 불러일으키듯이 그녀들은 사람들을 두렵게 했다. 그녀들은 갇히고, 버림받고, 예술을 박탈당한 채 가난 속에서 존재를 끝냈다.

카미유는 30년 동안 산 채로 매장되었다. 파리 지역의 빌에브라르 정신병원에, 그다음에는 아비뇽 근처의 몽드베르귀 정신병원에. 1913년 그녀를 보호해준 유일한 사람이었던 아버지가 사망한 다음 날, 남동생 폴이 어머니로 하여금 서신 교환과 방문을 엄격히 제한하는 정신병원 구금 요청에 서명하게 한다. 30년 동안 그는 누나를 열두 번 보러 온다. 하녀였던 세라핀은 꽃과 색채에 도취해 독학으로 그림을 그렸다. 10년 동안 상리스

근처의 정신병원에 갇혀 지냈고, 1942년에 기아와 방치로 세상을 떠났다.

당시는 전쟁이 한창이었으므로 수많은 정신병원에서 환자들이 제대로 된 돌봄을 받지 못하고 방치되었다. 그들은 병원에 타격을 가한 생필품 부족의 희생자였다. 추산하기로는 그때 4만 4000~5만 명의 환자들이 죽었다고 한다. 어떤 사람들은 말문이 막히게 하는 냉소를 담아 그들이 '달콤한 몰살'을 당했다고 말하기도 했다. 하지만 그 느리고 무시무시한 단말마에서 달콤함을 찾아봐야 헛일일 것이다. 광인, 예술가 같은 취약한 사람들을 보호하지 못하고 그들에게 겁을 집어먹는 사회에 무슨 가치가 있겠는가?

어둠이 내리다

오래전부터 비비안은 가구 창고에 맡긴 상자들의 보관료를 지불하지 못하고 있었다. 그녀 인생의 모든 것, 그녀를 두 발로 서 있게 하는 모든 것이 무너지고 있었다. 그녀의 손가락 틈으로 빠져나가는 모래처럼. 긴, 아주 긴 석양이 그녀 위로 내려왔다.

이 이야기의 추이는 끊임없이 의문을 제기한다. 그중에는 가슴을 에는, 모든 분석과 가설에 저항하는 의문도 있다. 오늘날 우리가 모든 조각을 손에 쥐고 있고 그 모티프가 우리에게서 영원히 빠져나갈 퍼즐. 왜 비비안은

누구에게든 자신의 작업을 한 번도 보여주지 않은 걸까? 왜 한 번도 자기가 찍은 사진들을 스튜디오에, 에이전시에, 잡지사에 보내지 않았을까? 왜 한 번도 아주 작은 인정이라도 추구하지 않았을까? 시카고는 대도시이다. 스튜디오, 신문사, 잡지사, 갤러리도 많다. 그녀가 두드릴 문이 부족하지는 않았을 것이다.

제시할 수 있는 이유들은 많다. 거부에 대한 두려움, 실패에 대한 두려움, 타인의 판단을 대면하는 데 대한 두려움, 작품을 빼앗기지 않을까 하는 두려움. 진지하게 여겨지지 않을 거라는, 그저 단순한 아마추어로 치부될 거라는 걱정. 한낱 가정집에서 일하는 여자, 아이나 돌보는 유모로서 멸시받을 거라는 걱정. 사진 관련 전문가들에게 작업물을 제대로 소개하지 못할 거라는 걱정. 무수히 많은 이유를 제시할 수 있다. 그러나 누구도 모르는 일이다. 비비안은 자신의 재능을 의식하고 있었다. 그것은 확실하다. 하지만 나머지는 우리의 이해력을 벗어난다.

그럼에도 가설이 하나 있다. 그녀에게는 자부심이 있었다. 매우 큰 자부심, 패자의 자부심이. 모든 것을 잃었을 때도 남아 있는 그것. 직시. 뻣뻣한 목덜미. 아무것도 요구하지 않고 아무것도 기대하지 않는 것. 거절을, 거부를 스스로 피하는 것. 쓸데없는 기대를 품지 않는 것. 희망, 모욕, 멸시, 가식적으로 유감스러워하는 눈길. *죄송합니다만, 부인, 저희는 관심이 없습니다. 아마도 다른 곳에서는… 그런데 어디서 작업하십니까? 아, 그렇군요.* 새로운 고통을, 새로운 실망을 스스로에게 부과하는 것이 무슨 소용이 있겠는가? 인생이라는 강은 다른 데서 흘렀다. 그녀는 그것을 알고 있었다. 세상은 그렇게 돌아간다. 오직 그녀를 위해 다른 곳으로 방향을 틀지는 않을 것이다.

그녀는 세상을 경험하고 유랑했다. 세상이 어떻게 돌아가는지 알고 있었다. 자신은 이미 게임에서 졌다는 사실도. 그녀는 좋은 패를 가지지 못했다. 혁명이 성공하는 날은 오지 않을 것이다. 쓰디쓴 연기가 되어 사라질

환상을 품어보고 희망으로 마음을 달래봐야 무슨 소용이 있겠는가? 다른 사람들 집에서 일해야 하는 마당에, 자신이 이런 상태에 처해 있음을 끊임없이 되새길 필요가 있겠는가?

인생을 살면서 비비안은 무엇이든 주장하거나 요구한 적이 없었다. 겐스버그 가족과 가깝게 지냈지만, 한 번도 도움 같은 것을 청하지 않았다. 정말로 심각한 빈곤에 처했는데도 말이다. 어떤 가정이 그녀를 '분리'하려 할 때 그 어떤 저항도, 그 어떤 분노도 표하지 않았다. 무한한 체념, 그리고 아마도 매달리지 않겠다는 자존심이 있었을 것이다. 퇴직금을 주세요, 그럼 떠날게요. 모든 걸 잃었지만 고개를 빳빳이 들고 떠났다.

세상에 대해 말하려는, 존재들에 대해, 인생들에 대해 말하려는 미친 듯한 욕망을 가져야 했다. 수십 년 동안 그것만을 위해 혹은 그것에 의해 살아갈 마음의 쐐기를 가져야 했다. 그것은 현기증을 일으켰고, 사람들의 이해

력을 벗어났다. 생애를 통틀어 비비안 마이어는 종잡을 수 없는 진실일 뿐이었다. 작품 앞에서 충격적으로 느껴지는 소멸의 이야기. 행동의 아름다움. 행동의 완벽함. 그것 외에는 아무것도 없었다. 다음의 사진을 위해 시선을 준비할 뿐이었다.

로저스 파크에 사는 몇몇 사람들은 벤치에 앉아 호수를 마주 보며 오랜 시간을 보내던 노파를 아직도 기억한다. 그들은 그녀가 콘비프를 통조림째로 차갑게 먹던 것을 회상한다. 그녀가 익살스럽고 유머가 넘쳤다고 말한다. 사람들은 그들이 동정하는 여느 가난한 사람에게 하듯이 그녀에게 낡은 옷가지를 주었다. 때때로 그녀는 지나가는 행인에게 소리쳐 말하기도 했다. *날씨가 추워, 모자 좀 써!* 사람들은 머무르지 않고 미소를 지으며 지나갔다. 그녀의 이름을 아는 사람은 아무도 없었다. 어쨌든 그녀가 알려주지도 않았을 것이다. *존스라고 부르세요, 스미스라고 부르세요….* 천천히, 횡설수설 엉뚱한 말을 하는 사람. 방심. 매일 조금씩 더 심해졌다. 그녀의

인생이, 그녀의 시선이, 그녀의 재능이 어땠는지 아무도 알지 못했다.

겐스버그 집안 아들들이 그녀를 발견하고 지원해준다. 정확히 어떻게 된 일인지는 알 수 없으나, 그들은 시카고 서쪽 교외 마을 시세로에서 쇠약해가는 비비안을 끌어내 로저스 파크에 정착시켰고, 그녀의 말년에 약간의 다정함을 제공했다. 호수 근처의 자그마한 아파트, 사고 후에는 요양원. 그리고 〈시카고 트리뷴〉에 실린 그 사후의 애정 선언. 비비안의 묘비에는 다음과 같은 글이 새겨졌다.

프랑스 출신이고 그것을 자랑스러워했던, 지난 50년 간 시카고에 거주한 비비안 마이어가 월요일에 평온하게 세상을 떠났다. 존, 레인 그리고 매튜의 제2의 어머니. 이 자유로운 영혼은 그녀를 알았던 모든 사람의 삶에 마법의 터치를 가져다주었다. 늘 조언을 하고, 자신의 의견을 표현할 준비가, 혹은 도움의 손길을 내밀 준비가 되어 있었다. 영화 평론가이자 비범한 사진가이기

도 했다. 우리는 정말이지 특별한 이 인물이 많이 그립지만, 그녀의 길고 놀라웠던 삶을 항상 기억할 것이다.

무한히 감동적이고 전율을 일으키는 이 간단한 언급에까지 실수가 끼어든다. 비비안은 그녀와 매우 가까운 사람들에게조차 미지의 존재였던 것이다. 그녀는 프랑스가 아니라 맨해튼 한복판에서 태어났다. 그러나 겐스버그 형제는 이 사실을 알지 못했다. 기이한 악센트가 그녀가 프랑스 출신이라는 전설을 만드는 데 기여했다. 혹은 그 전설이 생겨나게 했다. 그리고 그녀는 내면에 자기 정체성의 그런 몫이, 출신에 관한 몫이, 자신이 선택한 몫이 커지도록 내버려 두었다.

다정한 경의 속에서 삼형제는 정확한 단어를 찾아냈다. 그렇다, 비비안 마이어는 고독한 여인이었고 무엇보다 자유로운 영혼이었다.

겐스버그 형제는 사진, 필름, 밀착 인화지, 네거티브 필름, 경매에 부쳐져 분산되었고 부분적으로 한 젊은 남

자에게 400달러에 낙찰된 필름들에 대해 여전히 아무것도 알지 못한다. 그 남자는 거기서 자신이 찾는 것을 발견하지 못했고 그것을 어떻게 처리하면 좋을지 알지 못했다. 다만 겐스버그 형제는 기억한다. 그렇다, 그녀는 늘 사진을 찍었다. 그들에게는 크게 중요할 것 없는 습관이었다. 그녀가 사진을 잘 찍었던가에 대해 그들은 전혀 알지 못한다. 스스로에게 그런 질문을 해본 적조차 없다.

비비안은 짙은 어둠 속에 빠지기 직전이다. 곧 산 자들의 기슭을 떠나 강을 건너 영원의 땅에 합류할 것이다. 나는 그들이, 그녀가 사랑했던 그 모든 얼굴이, 부서지기 쉽고 가난하고 한 번의 눈길로 간파되는 그 모든 인생이 거기에, 그녀의 눈꺼풀 밑에 있다고 상상하고 싶다. 그렇다, 그들은 거기에 있다. 그리고 거기에는 앙가발이들, 절뚝발이들, 망가진 사람들, 파손된 사람들, 기진맥진한 사람들, 몹시 지친 사람들, 상처 입은 사람들, 짓눌린 사람들, 고갈된 사람들, 패배한 사람들, 버림받은 사람들, 꿰뚫린 사람들, 무너진 사람들, 침통한 사람

들, 불운한 사람들, 지상에 못 박힌 사람들, 길 잃은 사람들, 비탄에 잠긴 사람들이 있다. 그들이 돌아오지 않는 새벽으로 가는 길을, 최후의 여행으로 가는 길을, 아마도 행복했던 날들의 푸른 골짜기로 가는 길을 그녀에게 열어주었다. 그들이 그녀를 에스코트해주었다. 그녀의 가족이고 가정이었던 그들이. 즐겁고 경쾌한, 그리고 마침내 해방된 원무를 추면서.

미지의 인물이 찍은 흐릿한 사진 한 장이 사망하기 1년 전 길거리에 있는 그녀의 뒷모습을 보여준다. 허리가 굽고 노쇠한, 거동이 힘들어 보이는 기다란 실루엣이다. 스커트를 비스듬하게 입고 긴 외투를 걸치고 모자를 쓴 모습. 비비안 마이어는 그녀가 촬영한 모든 소외계층 사람들을, 일생일대, 소멸하기 전 고요한 세상의 그 작은 조각들을 불안하게도 닮았다. 그러나 이제는 빛이 충분치 않다. 시선이 단념하고, 카메라의 조리개가 천천히 닫힌다. 손이 밑으로 툭 떨어진다. 이 예술가는 자기 모델들에게 합류했다. 모든 것이 완수되었다.

책을 마치기 전에…

　지금까지 말한, 서술한 한 인생에 관한 이야기에서 나는 아무것도 꾸며내지 않았다. 혹은 아주 조금만 꾸며 냈다.

　한 인생의 심연 위로 몸을 기울이는 것은, 역광 속에서, 굴곡들 속에서, 가능성들 속에서, 말줄임표 속에서 한 운명을 해독하려 하는 것은 현기증 나는 시도다. 그 것은 강물에 체를 던지는 것, 깨진 파편을, 녹슨 못을 그 리고 금을 함유한 돌멩이를 수면 위로 가져오는 것이다. 그것은 이 모든 수확물을 해독하는 것이다. 시대의 떠들

썩한 소음들을 넘어 잃어버린 목소리에 귀 기울이는 것
이고 거기서 메아리를 들으려고 시도하는 것이다.

글쓰기라는 배를 타고 기슭을 떠날 때, 나는 백지 가
장자리에서 온갖 암초들이 두려웠다. 창작의 전능성 속
에 자리 잡은 한 사람의 '소설화된' 전기傳記라는 암초.
거기서 다른 것이 아니라 내가 바라는 것을 보려는 욕
망이 키워낸, 환상이 부여된 인생이라는 암초. 파편, 구
획된 토지, '선택된 조각들', 자의적일 수밖에 없는 어떤
선택으로 축소된 존재의 분열이라는 암초. 자기만족, 흰
대리석과 불멸의 장미로 이루어진 영묘靈廟라는 암초.
내가 나의 분신을, 나와 밀접한 관계가 있는 이미지를,
내 시야와 내 이야기로 만들 반영反影을 온 힘을 다해 찾
으려 할 거울이라는 암초.

그것은 생명의 특정한 양상들만 소개하면서 생명으
로부터 그 격정을, 밀물을, 흐름을 박탈할 위험이 있다.

우리는 비비안 마이어에 대해 일정한 지표, 당황스러울 때가 많은 가벼운 흔적들만 갖고 있을 뿐이다. 강력하고, 진동하고, 거대한. 너무나도 인간적인. 탄탄한. 그리고 말이 없는. 공백과 의문들로 이루어진.

그녀 개인의 삶에서는 모든 것이 소멸과 붕괴 주위를 회전하지만, 사진가로서 그녀가 찍은 사진들 하나하나는 순간의 힘을 기념하려는 저항할 수 없는 호소 속에서 사랑하려는, 삶의 풍부함을 말하려는 몸짓을 잘 보여주고 있다. 몇몇 우연들, 강렬하고 진실하지만 덧없는 몇몇 폭로들을 바로잡아야 한다. 그런데 이 이야기 속에는 '나'를 위한 어떤 자리가, 어떤 접근이 있을까? 이 이야기에 어떤 의미를 부여해야 할까? 우리는 그 무엇도 결코 우연히 이야기하지 않기 때문이다. 비밀, 그림자, 붕괴일 뿐이었던 그 인생 속에 내가 마음대로 자리를 잡으려고, 예의도 갖추지 않고 함부로 굴려고 한 걸까?

많은 맥락이 현재의 내 모습, 내가 글쓰기를 통해 접

근하려 했던 것과 뒤섞이고 얽힌다. 이 글에서 내 '자아'
를 불러오지도, 강요하지도 말아야 하는데 말이다. 그것
이 내가 길들이려 하는 것을 파괴하지 않으면서 내 글
쓰기에 자양분을 제공하기를. 그것이 부토, 부식토이기
를, 육식의 꽃이 아니기를. 사람들의 얼굴에 대한 비비
안 마이어의 한없는 탐색 속에서 내가 그녀의 작품을
얼마나 가깝게 느끼는지 말하고 싶다. 가계에 대한 그녀
의 조사 속에서 한 인생 전체를 말해주는 순간의, 격동
속에 포착된 빛과 반영들, 나날의 술책에 의해 가면이
벗겨진, 도시의 흥분을 말해주는 순간의 얼굴들 말이다.

 나에게는 그녀를 처음 발견한 순간에 대한 정확한 기
억이 없다. 그것은 특별한 순간 중 하나, 선명히 식별되
는 에피파니의 순간이 아니었다. 아마 전시회에 갔다가
혹은 잡지 기사에서 봤을 것이다. 천천히 스며들었다고
나 할까. 여기저기 흩어져 있는 네거티브 필름들, 인터
넷 검색이나 서핑을 하다가 내 안에 즉각적인 울림을
준 사진들을 만나면서 말이다. 매혹적이고 명백한 뭔가

가 자리를 잡았다. 수동적인 관객으로서가 아니라, 사진의 주제, 프레이밍, 구성을 평가하면서. 그녀의 사진들 하나하나의 안으로 들어가는 듯한, 거의 육체적인 느낌. 아니다, 렌즈 대신 내게로 스며드는 그 시선을 혼란스러운 유사성과 함께 내 것으로 인정하면서 내 시선을 사진가의 시선에 포갠다는 느낌이 더 컸다.

그것은 복원하기 어려운 지각이다. 왜냐하면 매우 순간적이고 약간 혼란스럽기 때문이다. 머릿속에 남아 있는 사진들, 망막의 잔류 효과, 그리고 한가할 때 내가 책장을 넘길 수 있는 보이지 않는 책처럼 다시 활성화하기에 충분한 눈꺼풀의 움직임. 언뜻 보이자마자 아주 작은 세부들 속에 기록된 이미지들. 그렇다, 혼란을 유발하는 그것들.

그것은 몇 년 전 나로 하여금《고요한 시간들》을 쓰게 하고 막달레나의 음성을 듣게 한 엠마누얼 더 비터[28]의

28) Emanuel de Witte(1618~1692), 네덜란드의 화가. 주로 교회 내부를 처음엔 갈색으로 그다음에는 회갈색으로 그렸다. 건축화 분야에서 가장 훌륭한 화가 중 한 명.

그림 앞에서 내가 경험한 것과 똑같은 느낌이다. 플랑드르의 웅장한 실내 안에서 어찌할 바를 모르는 뒷모습의 수수한 실루엣. 그림 속 빛의 우물 안으로 빨려 들어가고 거기서 한 인생 전체의 이야기를 내밀하게 듣기에 딱 알맞은 자리에 있는 그런 느낌. 혹은 내 몸 전체에서 일어나는 똑같은 전율. 엘리스 아일랜드에서, 학대받고 거기에 도착한 수많은 운명들로 여전히 진동하는 그 담벼락들 사이에서 맹렬히 경험한 불가해한 정서적 격동.

얼굴들. 나는 비비안 마이어처럼 얼굴들에 매혹되고 사로잡혔다. 거기서 읽히는 것, 거기서 빠져나가는 것에 사로잡혔다. 하나의 인생역정에, 하나의 길에, 하나의 이야기에 가까이 다가가는 것에 사로잡혔다. 피붓결, 심장과 피의 박동, 숨결, 표정의 진실함, 감정의 분출에 가까이 다가가는 것에 사로잡혔다. 주름 하나, 입술의 가벼운 떨림, 눈꺼풀의 떨림의 궤적을 따라가는 것에 사로잡혔다. 거기서 일어나는 내적 충돌, 거기서 타오르는 열정, 거기서 생겨나는 고통을 파악하는 것에 사로잡혔

다. 말해지지 않을 단어들을 듣는 것에 사로잡혔다. 그
들의 운명을 향해 달려가는 것 그리고 우리의 운명에
관해 우리에게 질문하는 어떤 존재들과 동행하는 것에
사로잡혔다.

비비안 마이어의 작품은 전면적이고 절대적인 방식
으로, 내가 글을 쓰면서 추구하는 것으로 나를 돌려보
낸다. 존재들의 난해함, 그들의 수수께끼, 그들의 허약
함 속으로, 그들의 방황 속으로 약간의 빛을 통과시킨
다. 그리고 얼핏 본 것을, 간파한 것을, 빠져나가는 것을
이야기한다. 각자에게 독특한, 육체와 꿈들의 결합. 문
장 하나의 모퉁이에서 이따금 우리의 치부가 불쑥 출현
한다. 누가 우리로 하여금 거울을 마주 보게 할까? 어떤
타락 천사들이, 어떤 망각된 어린 시절들이?

비비안 마이어는 평생 작업한 자화상 사진 습작들을
통해 렘브란트처럼 반영된 모습들의 복잡한 장치, 깊은
심연이 되게 하는 복잡한 장치 속에서 자기만의 이미지

를 추적했다. 자신의 이미지 훨씬 이상의 것을 추적했다. 그녀의 눈은 하나의 언어를 만들어냈다. 눈, '나'. 그녀는 사람들 마음에 들려고도, 자기 마음에 들려고도 하지 않았다. 그러나 아마도 세상에서 자기만의 존재를 확인하려고 했을 것이다. 재창조되고 재구성되고 분열된, 회절된 그녀의 이미지에서 사진 한 장이 탄생한다. 그리고 그녀의 얼굴, 그녀의 윤곽의 단순한 고정을 넘어서는 것을 초래한다. 하나의 이미지, 하나의 창조가 베일을 벗는다, 한 작품의 그물코가.

나에게는 글쓰기도 마찬가지다. 밀도가 높아가고 텍스트·인물·감정을 전율하게 하는, 오직 픽션만이, 순수한 고안만이 나에게 허락하는 색조 속에서 그것들에 진실성을 부여하는 한 인생의 요소들, 파편들, 섬광들. 어렴풋한 기억, 경험, 느낌, 충적토. 글을 쓴다는 것, 그것은 스스로 셰헤라자데가 되는 꿈을 꾸는 것이다. 우리는 전설을 이야기하는 여자가 어떤 출처에서 매일 밤 새로운 이야기를 퍼올리는지 알고 있지 않은가?

각각의 페이지에서 어떤 것이 '나에게 속하'는데, 그
것은 비비안 마이어의 자화상 사진들 속에 예기치 못한
다양한 방식으로 나타나는 그 얼굴의 이미지에 따라 도
치되고, 여과되고, 재구성된다. 그리하여 글쓰기는 메아
리의 방, 파급, 내 이야기의 내레이션만으로는 할 수 없
는 것이 된다. 인생에서 자양분을 제공받은 작품은 인생
보다 더 위대하다. 내가 문학을 보는 방식도 이와 같다.
황금 같은 단어들이 평범한 여행을 시베리아 횡단 여행
으로 변모시킨다.

모든 창조 행위가 그렇듯이, 글을 쓴다는 것은 다름
아니라 발밑에서 지면이 갈라지는 일, 지진이 일어난 땅
위를 걷는 일, 잔해들, 황폐함, 불과 소음 속에서 전진하
는 일일 뿐이다. 그것은 죽은 자들의 기억을 소환하고,
우리의 이야기 그리고 모든 인간의 이야기의 조각들을
우리에게 불러오는 일이다. 그 모든 흔들림으로 빛의,
즐거움의 작품, 경이로운 작품을 만들려고 시도하는 일,
그것들로 우리 각자에게 그 인생이 어떤 것이었는지, 우

리가 거기서 무엇을 뒤쫓았는지 그리고 우리의 꿈들은 어떻게 되었는지 혈관 속 피의 박동에 가장 가깝게 말해주는 어떤 것을 만들려고 시도하는 일이다.

비비안 마이어는 프랑스와 오스트리아계 조상을 둔 보모였다. 1926년 뉴욕에서 태어난 이 보모는 매우 위대한 사진가들의 재능에 버금가는 재능으로 거리 사진을 찍는 데 자신의 시간을, 자신의 인생을 모두 바쳤다.

운명의 자비가 아니라면 우연히, 실수로 발견되었다고 할 수 있는 그녀의 작품들은 그녀의 사망 후에야 조명을 받고, 창고에서 반 고흐나 카라바조의 작품을 발견하는 것과 비슷한 상황에 놓인다. 때때로 사람들이 말하듯이 마음이 가난한 자는 복이 있나니….

이보다 더 '소설적인' 자료를, 더 절망적인 이야기를 상상할 수 있을까?

비비안 마이어는 아무것도 '아닌' 사람들, 아무것도 요구하지 않는 사람들, 아무것도 묻지 않는 사람들, 아무것도 기대하지 않는 사람들에 속했다. 부당함, 배척, 폭력과 함께 세상이 돌아가는 방식을 겪는 사람들. 그녀는 미친 사람, 패자, 버림받은 사람들로 이루어진 가정 출신이었다. 사람들의 기억에서 지워진 멋진 여인.

하층민인 그녀에게는 유모 일이 일상이었다. 다른 사람의 아이들을 보람 없이 돌보는 것. 그러나 그녀는 현실의 방해를 넘어, 은총 없고 자비 없는 일상의 폭력을 넘어 자신이 이해하는 대로 자신의 삶을 만들어가려는 타협을 모르는 욕구 혹은 필요를 지니고 있었다. 그녀 내면의 힘은 무엇에도 속박되지 않았으며 뜨겁고 열정적이었다.

비비안 마이어. 도시라는 바다의 웅성거림 속 무명의 실루엣, 보이지 않는 여인. 다른 얼굴들 사이에 존재하는 얼굴. 그녀는 걸었다. 멈췄다. 프레이밍. 직관적으로,

완벽하게. 찰칵. 그녀의 인생에서는 다른 것이 그녀와 대적했다. 사람들의 인정 말이다. 그러나 비애도 동정도 없었다. 선의도 관음증도 없었다. 창작의 절박함뿐이었다. 사람을 살아 있게 만드는 그 놀라운 긴장감. 얼핏 보고 파악하는 어떤 것. 현실을 직시하던, 그리고 갑자기 멈춘 시선. 우리는 틀 속에 들어가지 않는 것들로 이야기를 연장할 필요가 있을 것이다. 틀의 안과 밖.

그녀의 풍부하고 숙련된 작품에는 공감, 적절함, 유머 또한 드러난다. 비록 그녀의 하루하루는 상처, 결별, 가족의 고통스러운 비밀들 그리고 심연처럼 깊은 고독뿐이었지만.

참고한 수많은 자료 중에서 나로 하여금 이 초상을 쓰게 한, 혹은 한 인생을 이루는 점선들의 연결을 시도하게 한 중요한 출처 둘을 언급하려 한다.

하나는 존 말루프와 찰리 시스켈이 공동 연출한 다큐멘터리 영화 〈비비안 마이어를 찾아서〉다. 이 다큐멘터리 영화는 비비안의 말년을 강조하고 증인들의 증언에 많은 부분을 할애한다. 다른 하나는 비비안 마이어 및 샹소르 협회의 홈페이지(www.association-vivian-maier-et-le-champsaur.fr)인데, 여기에는 그녀의 출신, 가족, 젊은 시절과 프랑스 체류 기간에 대한 자료가 완비되어 있다. 이 사이트에서 발견한, 근거 자료가 탄탄한 텍스트 하나는 프랑수아즈 페롱과 장클로드 이르맹제에 의해 영어에서 번역된 것이다. 이 텍스트의 저자 앤 마크스는 비비안 마이어의 전기[29](번역되지 않음)를 출간했고, 그녀의 가계에 관한 중요한 조사를 이끌었다. 이 텍스트는 내가 의지할 수 있는 가장 확실한 토대였다.

마지막으로 존 말루프가 개설한 비비안 마이어 '공식' 사이트 www.vivianmaier.com에서 수많은 사진을 발

29) Ann Marks, *Vivian Maier Developed: The Real Story of the Photographer Nanny,* Brooklyn, powerHouse Books, 2018.

견할 수 있다.

이 자리를 빌려 모두에게 감사를 전하고 싶다.

추억은 바람 사이에서 소리가 사그라지는 사냥 나팔이다. 시인 아폴리네르가 한 말이다. 한 사람의 인생도 마찬가지다. 이제 우리에게는 비비안 마이어의 독특한 시선과 그녀의 작품이 지닌 힘이 남아 있다. 강력하고 영감이 넘치는 작품, 모든 것을 향하고 모든 것에 맞서서 눈을 커다랗게 뜨고 살기로 결심했던 한 여성의 작품.

G. J.

진흙 속에서 피어난 예술

비제도권 예술가로 살아간다는 것은 고단한 일이다. 역사상 많은 예술가 지망생이 생계 문제를 해결하느라 제도권 예술로 진입하지 못한 채 주중에는 생업에 종사하고 주말에는 일요 작가, 일요 화가로 살면서 예술만으로 생계를 꾸려갈 수 있는 전업 작가를 꿈꾸지 않았던가. 운이 좋아서, 혹은 천재적 재능을 인정받아서 제도권 예술에 진입하고 부와 명성을 누린 사람도 있지만, 초야에서 이름 없는 예술가로 살다 간 사람이 셀 수 없이 많을 것이다.

하물며 그 비제도권 예술가가 여성이고, 이민자의 자

녀이고, 정규 교육을 받지 못했고, 폭력과 방치와 결핍으로 얼룩진 가정 출신이며, 가난한 하층민이라면 어떨까. 이런 사람이 재능을 인정받고 제도권 예술로 진입할 확률은 거의 제로에 가깝다고 할 수 있을 것이다.

이 제로에 가까운 일을 현실화하고 있는 예술가가 바로 비비안 마이어이다. 그녀는 이미 세상을 떠난 사람이라 그녀 자신이 하는 일은 아니고, 그녀의 작품이 하는 일이지만 말이다. 비비안 마이어는 2009년 4월에 83세를 일기로 세상을 떠났고, 사망 직후에야 비로소 그녀의 작품이 세상에 알려졌다. 온라인 사진 공유 커뮤니티 사이트를 통해 아주 조용히, 소박하게 알려지기 시작했다. 지역 경매를 통해 그녀의 사진 자료들을 입수한 25세의 젊은 부동산 중개인 존 말루프에 의해서였다.

이후 천재적인 거리 사진가 비비안 마이어 전설이 시작되었다. 그녀가 뉴욕과 시카고의 거리를 누비며 찍은 수많은 사진은 헬렌 레빗, 다이앤 아버스, 리젯 모델 같은 사진가들의 작품에 비교되었으며, 시카고 문화센터에서 처음 열린 전시회를 시작으로 세계 곳곳에서 전시

가 이어지며 관객을 끌어모으고 있다.

예술가의 작품과 예술가 개인의 인생사를 지나치게 결부해서 보는 태도는 경계할 필요가 있지만, 이런 드라마틱하고 특별한 과정을 거쳐 세상에 소개된 예술작품과 예술가의 경우에는 작가가 도대체 어떤 사람이었으며 어떤 인생을 살아왔는지 궁금해질 수밖에 없다.

비비안 마이어는 한마디로 '아무것도 아닌' 사람이었다. "앙가발이들, 절뚝발이들, 망가진 사람들, 파손된 사람들, 기진맥진한 사람들, 몹시 지친 사람들, 상처 입은 사람들, 짓눌린 사람들, 고갈된 사람들, 패배한 사람들, 버림받은 사람들, 꿰뚫린 사람들, 무너진 사람들, 침통한 사람들, 불운한 사람들, 지상에 못 박힌 사람들, 길 잃은 사람들, 비탄에 잠긴 사람들", 그들이 그녀의 가족이고 가정이었다.

그러나 그녀는 자신이 원하는 것이 무엇인지 알고 있었고, 자신이 이해하는 대로 자신의 인생을 만들어간 당찬 여성이었다. 자신의 예술에 대해 자부심이 있었고 제대로 평가할 줄도 알았다. 형편이 어려웠지만, 이모할머

니가 물려준 유산으로 그토록 원하던 전문가용 롤라이 카메라를 구입했고, 배낭 여행의 개념도 존재하지 않던 시절에 남의 집에서 유모 일을 해서 번 돈으로 9개월간 세계 일주 여행을 하며 세상을, 세상을 살아가는 존재들을, 그들의 얼굴을 카메라에 담기도 했다

그녀는 진흙탕 같은 인생을 살다 갔지만, 그 진흙 속에서 연꽃처럼 아름다운 예술을, 무엇보다 찬란하게 빛나는 예술을 피워냈다. 저자 가엘 조스도 말했듯이, "인생에서 자양분을 제공받은 작품은 인생보다 더 위대하다."

2022년 봄
최정수

옮긴이의 말

역광의 여인, 비비안 마이어

첫판 1쇄 펴낸날 2022년 6월 22일

지은이 | 가엘 조스
옮긴이 | 최정수
펴낸이 | 박남주

종이 | 화인페이퍼
인쇄·제본 | 한영문화사

펴낸곳 | (주)뮤진트리
출판등록 | 2007년 11월 28일 제2015-000059호
주소 | 서울시 마포구 토정로 135 (상수동) M빌딩
전화 | (02)2676-7117 팩스 | (02)2676-5261
전자우편 | geist6@hanmail.net
홈페이지 | www.mujintree.com

ⓒ 뮤진트리, 2022

ISBN 979-11-6111-097-4 03600

＊ 책값은 뒤표지에 있습니다.